MANDALAS
armonía y creatividad

90 DISEÑOS PARA PINTAR

Lic. Laura Podio

EDICIONES

*A mi compañero de vida, Alfredo Lauría, quien con
su amor me incentiva a seguir creando.
A cada uno de ustedes por interesarse en compartir
algo de este camino…*

MANDALAS: armonía y creatividad
es editado por
EDICIONES LEA S.A.
Av. Dorrego 330 C1414CJQ
Ciudad de Buenos Aires, Argentina.
E-mail: info@edicioneslea.com
www.edicioneslea.com

ISBN 978-987-634-606-1

Primera edición, 4500 ejemplares.
Impreso en Argentina.
Esta edición se terminó de imprimir en
Septiembre de 2012 en Printing Books.

Podio, Laura
 Mandalas : armonía y creatividad / Laura Podio ; ilustrado por Laura Podio.
- 1a ed. - Buenos Aires : Ediciones Lea, 2012.
 96 p. ; 23x24 cm. - (Paz Interior; 2)

 ISBN 978-987-634-606-1

 1. Mandalas. 2. Meditación. 3. Espiritualidad. I. Podio, Laura, ilus. II. Título
CDD 291.4

Quiero contarles una historia....

Una de las épicas más sagradas de India, el Ramayana, narra el relato del rey Dasaratha, quien sufría por no tener hijos.

A pesar de tener tres esposas no había podido concebir un heredero, por lo cual consultó con varios sabios, y éstos le sugirieron la realización de un ritual del fuego para lograr su deseo.

Luego de realizarlo, obtuvo una pócima que sus tres esposas debían beber para quedar embarazadas. Cada una de las reinas tenía su propio cuenco lleno del elixir y debían beberlo. En un momento, la más jóven de ellas, lo descuidó un instante y un ave lo golpeó y volcó su contenido a la tierra. Ella estaba tan apenada que no dejaba de llorar y lamentarse. Las otras dos reinas, compadeciéndose, decidieron compartir con ella una parte de sus pócimas, por lo cual en el cuenco de la reina más joven había una parte del elixir que beberían las otras dos.

Al cabo de unos meses las tres reinas dieron a luz. Las dos mayores tuvieron cada una un hermoso varón, los llamaron Rama y Baratha. Mientras que la reina más joven tuvo mellizos, a quienes llamaron Lakshmana y Shatrughna. La felicidad era enorme para todos y celebraron grandes fiestas en todo el reino. Los mellizos, sin embargo, no dejaban de llorar, hasta que se los acostaba en la cuna del hermano de cuya pócima habían surgido.

Era evidente que todos compartían la misma esencia, todos eran hijos del mismo padre y producto del mismo ritual sagrado, sólo que había afinidades especiales entre ellos y no podían separarse de sus mitades correspondientes. Simbólicamente, eran la cuaternidad que formaba una unidad mayor.

Juntos tuvieron las más grandes aventuras y ayudaron a toda la humanidad. Sus vidas tuvieron más impacto siendo cuatro que si hubiesen sido uno solo, y las hazañas que llevaron a cabo son consideradas una parte esencial de la historia de India y son narradas generación tras generación.

Así como la joven reina no sabía cuál era el plan que le estaba reservado, a veces no sabemos cómo se desenvolverán las cosas que hacemos. Estando yo en India durante febrero de 2012 comencé a realizar diseños para un trabajo único: un libro que tuviera un diseño para cada día del año. Utilizaba las horas de descanso luego del atardecer para elaborar los diseños. Era como una única "pócima" que luego, para llegar a más lectores, se transformó en cuatro libros que serán presentados de a pares, como los cuatro hermanos de la historia.

Ahora el resto de la aventura está en manos de cada uno de ustedes: se trata de la aventura del autoconocimiento, del despertar de la propia creatividad, de la entrega de nuevas energías de Luz para el mundo.

Ahora las hazañas son diferentes, pero no menos importantes, ya que los demonios con los que luchaban los hermanos del relato, hoy son nuestras propias oscuridades, temores y barreras a superar. Cada color elegido, cada momento de meditación puesto en acción con la pintura de estos mandalas nos llevará a ser un poco mejores, a conocernos cada vez más.

Que la Paz, el Amor y la Armonía obtenidas en esta tarea sean para la felicidad de todos los seres...

Laura Podio

pintar mandalas

Muchas personas me han relatado que comenzaron a pintar pequeños mandalas cada día a modo de meditación, para concentrarse o, simplemente, por divertimento personal.

Por mi experiencia sé que no todos los días tenemos ganas de sentarnos a dibujar "de la nada" algo nuevo, por lo que pensé que sería muy útil para este tipo de personas, que tuviesen un buen número de diseños para elegir y poder pintar.

Otra fuente de motivación fue la de aquellos que trabajan con mandalas: docentes, trabajadores sociales, terapeutas, artistas, quienes siempre están a la búsqueda de nuevos diseños, y necesitan material para compartir.

Por último, me parece que toda imagen es un catalizador para la creatividad personal, es como una manera de nutrirnos, por lo tanto, ¿qué mejor que dejarles una colección completa de la que se puedan nutrir y luego generar nuevas ideas?

Los mandalas de esta colección surgieron en sus totalidad en uno de mis viajes a Nepal e India, en Febrero de 2012, y llevan la impronta de aquellas tierras sagradas así como mi agradecimiento por haberlos descubierto tantos años atrás en esa misma geografía. ¡Espero que los disfruten!

Y están todos invitados a compartir sus trabajos ya coloreados en la página de Facebook: Arte Curativo con Mandalas – Laura Podio, en www.faccbook.com/laura.podio.arte

¿QUÉ ES UN MANDALA?

Afortunadamente, ya no es tan necesario dar largas explicaciones acerca de lo que es un mandala y lo que significa. Hace años que son ampliamente conocidos y utilizados en diferentes espacios de meditación y terapias.

Hemos heredado el término de la sabiduría de la antigua India, aunque ciertas personas los confunden con herramientas o talismanes de religiones extrañas. En realidad, con este término nos referimos a diseños concéntricos, que existen como obras humanas o que se encuentran en la naturaleza: hay un centro, una periferia y ciertas figuras que se repiten rítmicamente alrededor de ese centro.

La palabra "mandala" (o más adecuadamente "mandalah") proviene del sánscrito y significa cerco, superficie consagrada. Desde el punto de vista ceremonial, tanto en India como en Tíbet, delinea una superficie consagrada y la preserva de la invasión de las fuerzas disgregadoras de la conciencia.

En términos más simples, es un modo de establecer un espacio especial, entendido como espacio/tiempo, en el cual no habrá ninguna fuerza que logre perturbarnos (por ejemplo, el estrés, los temores, la ansiedad).

También podemos conocer la palabra "yantra", otro término sánscrito que significa, literalmente, herramienta, instrumento, aparato, y que sirve para volver la conciencia a la unidad y que, por lo tanto, es una ayuda para la meditación y la concentración. Además, promueve el pensamiento creativo al armonizar la dinámica entre los dos hemisferios cerebrales.

Muchas veces un mandala no tiene una simetría tan obvia, por lo que surge la pregunta: ¿qué es un mandala y qué no lo es? Cuando se plantea la polémica suelo decir que le debemos el término al psicólogo suizo Carl Jung, quien tomó este término del sánscrito pero luego fue modificando alguna de sus características. Jung utilizó ese vocablo para denominar ciertas producciones gráficas de aparición espontánea, que observó tanto en sí mismo como en sus pacientes, de allí que hoy en día las conocemos con este nombre. Y él mismo fue modificando su pensamiento al respecto de qué categorías incluía un mandala y cuáles no.

Ahora bien, la palabra puede ser traducida como "círculo mágico" "vallado o cerca circular" o, sencillamente, "lo circular", "lo redondo".

Aun así, hay autores que repiten que quiere decir algo así como "lo que contiene la esencia". Sin dudas que un mandala considerado como herramienta espiritual contendrá la esencia propia, pero no es el significado del término. Es así que podremos encontrar las más variadas definiciones, sin que por ello debamos adherirnos a unas o a otras.

No importa tanto cómo los llamemos (diseños circulares, arte circular, simetría multirradial, dibujos en círculo, etc), sino el efecto que generan en nosotros y en nuestra química cerebral. Suelo llamarlos "caleidometrías", ya que me recuerdan a las figuras que cuando niños mirábamos extasiados en los calidoscopios. Son diseños que nos permiten conectarnos con nuestro centro, relajarnos y, de esa manera, poner en marcha los mecanismos internos de sanación.

Se trata de símbolos que habitualmente tienen en su centro una figura de importancia, y que implican una estructura muchas veces geométrica y formas que se repiten alrededor de un centro. Son, en general, diseños decorativos, ornamentales que se encuentran en muchas creaciones de distintas culturas. En algunos casos sus elementos constituyentes son muy sencillos, algunos círculos concéntricos, cuadrados y triángulos, y otras veces los patrones de decoración son muy complejos, combinando formas geométricas elementales con diseños florales, vegetales en general u orgánicos en su forma.

En ocasiones tienen un centro manifiesto, esto es, marcado efectivamente como un punto o una sílaba o un símbolo sagrado. Otras veces el centro "está vacío", pero en general las formas apuntan hacia él y, por lo tanto, su presencia se define aunque no lo veamos.

También podemos clasificar como mandalas a los dibujos incluidos en un marco circular, sobre todo por el carácter profundamente simbólico del círculo, que implica la idea de algo completo. En estos casos nuevamente surgen las polémicas sobre si son o no mandalas pero, insisto una vez más, lo importante es la función que cumplen que excede la serie de "requisitos" que se le exijan.

Dibujar, pintar o sencillamente observar mandalas o diseños concéntricos es un excelente ejercicio para concentrarnos y focalizar nuestra mente. Si disponemos de tiempo, digamos de una hora u hora y media por día, tendremos una excelente oportunidad para despertar nuestra creatividad, para ir sanando los espacios menos escuchados de nuestra psique.

No debemos confundir esto con una obligación más, se trata del encuentro con nuestro propio ser, de una cita con el artista interno que, aunque no lo creamos, todos llevamos dentro.

¡Manos a la obra!

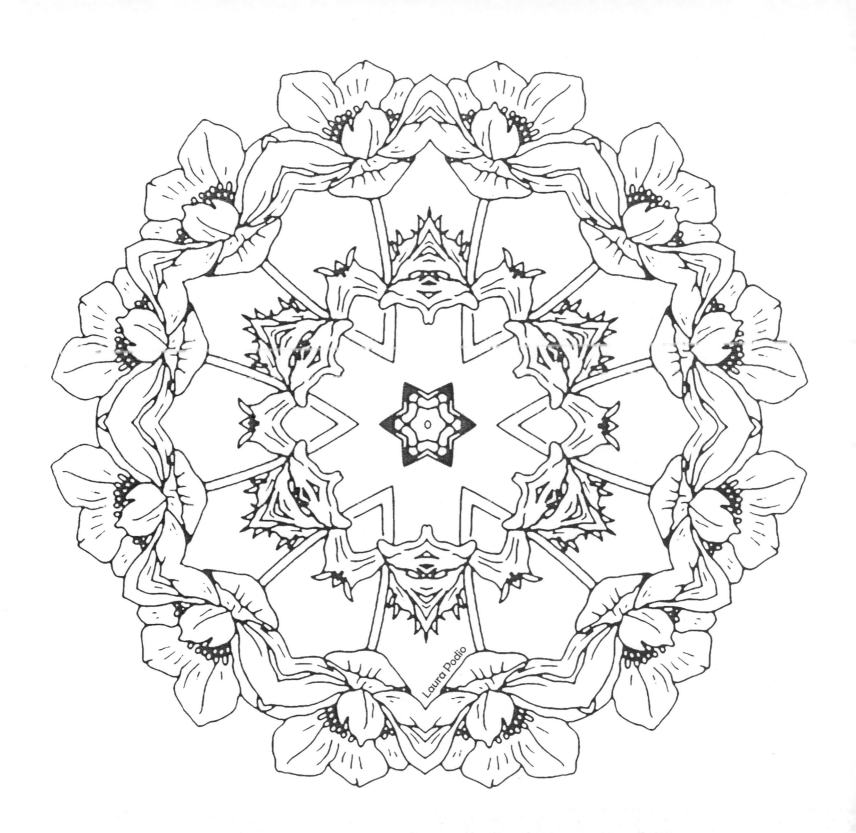

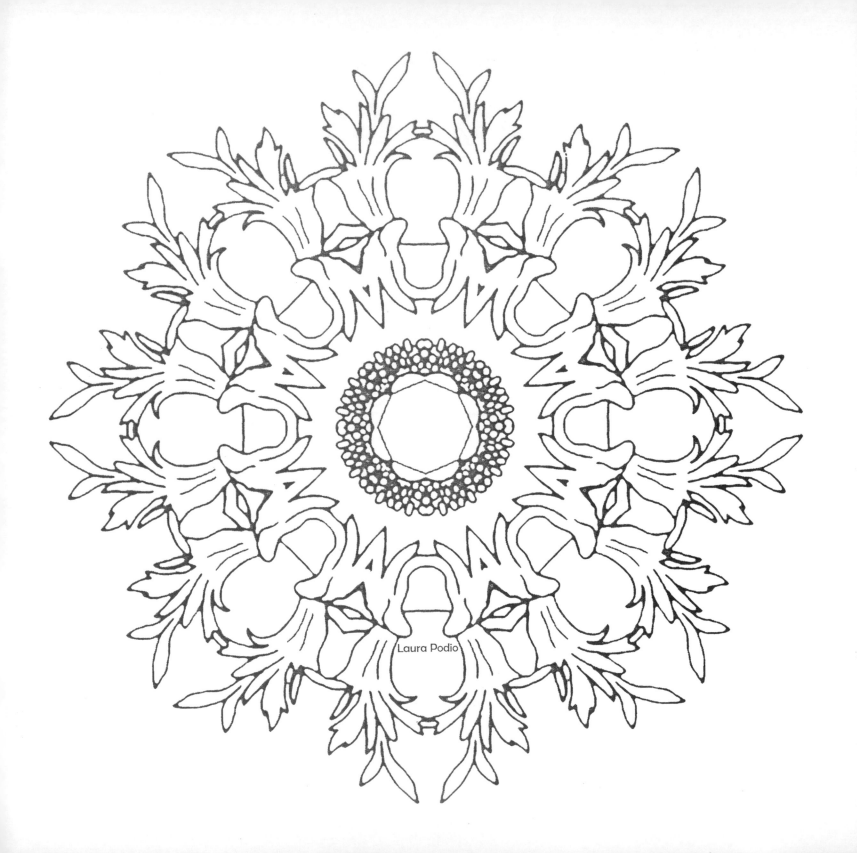
Laura Podio

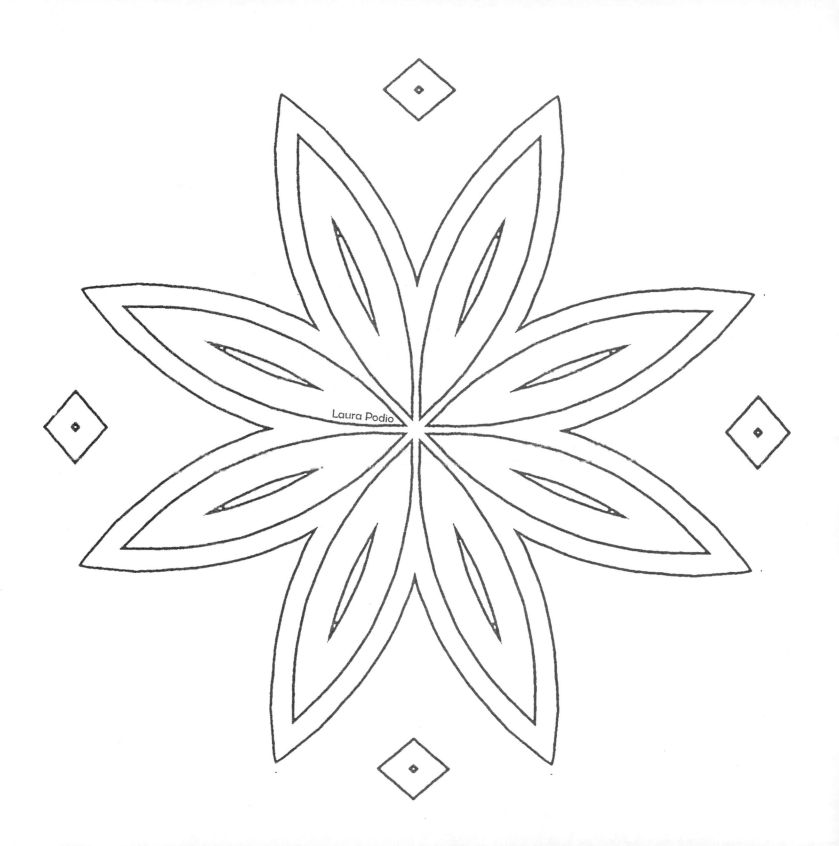

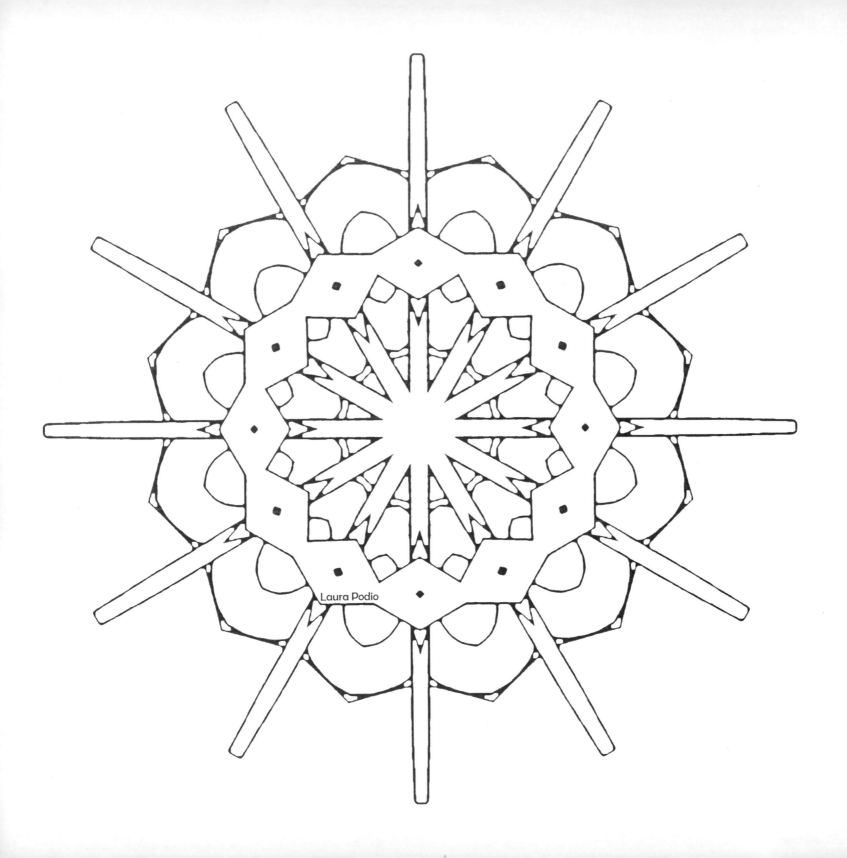
Laura Podio

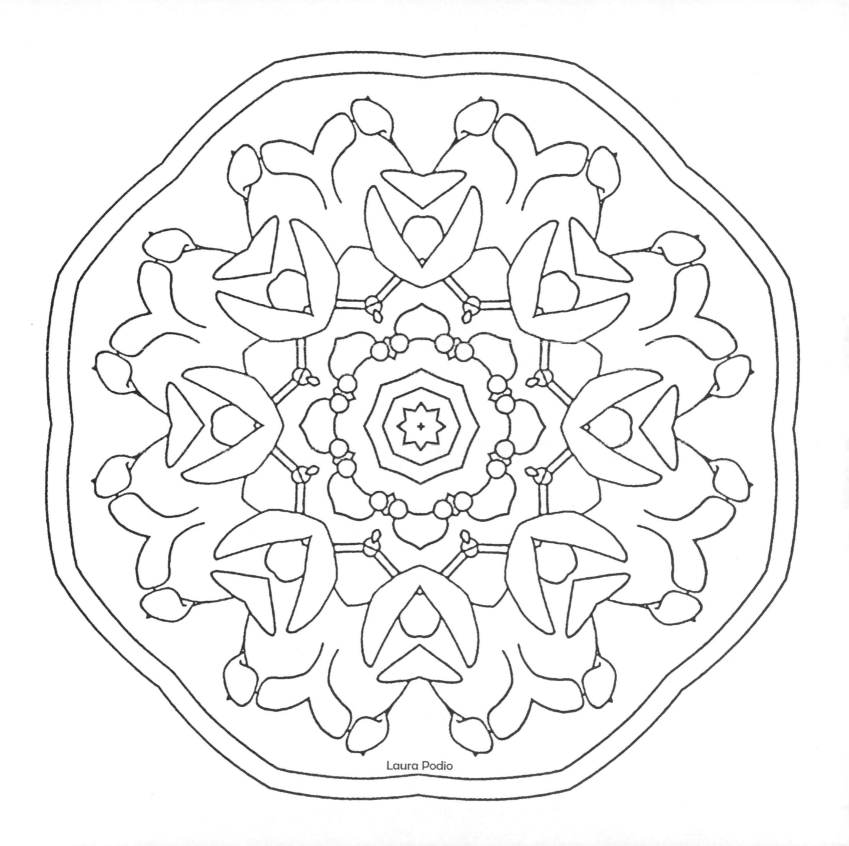
Laura Podio

Laura Podio

Laura Podio

Laura Podio

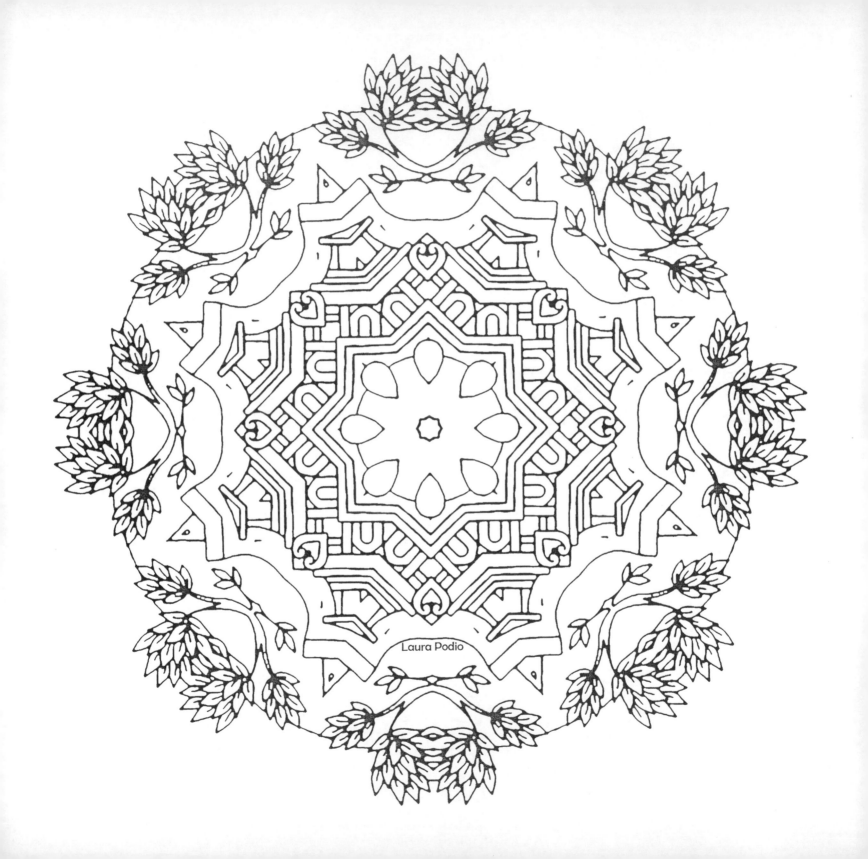
Laura Podio

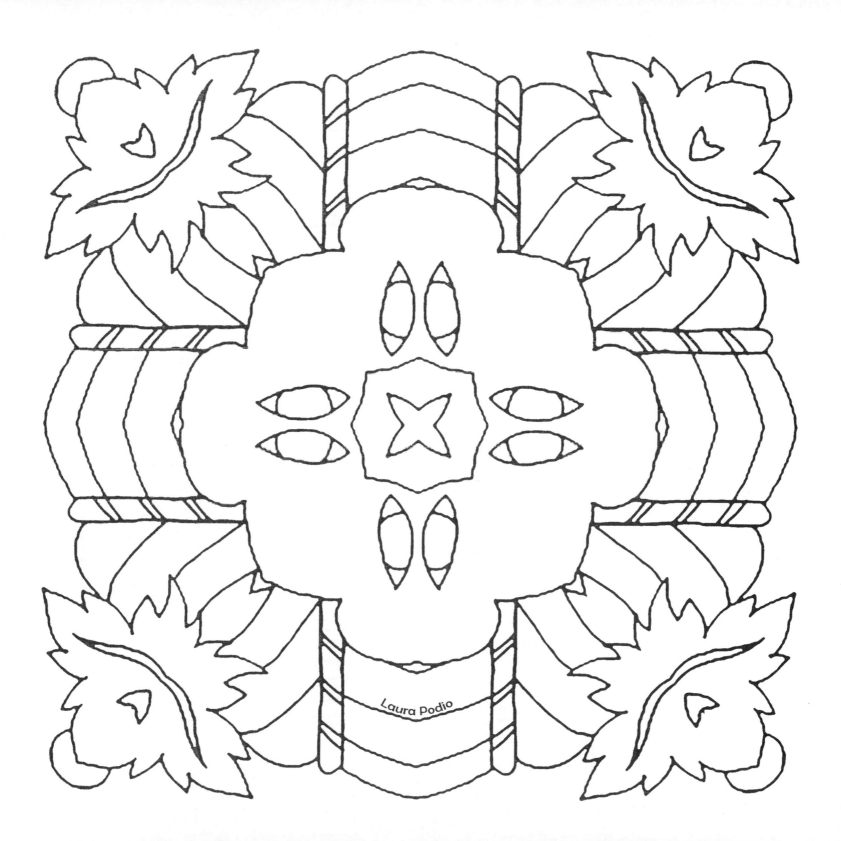

Laura Podio

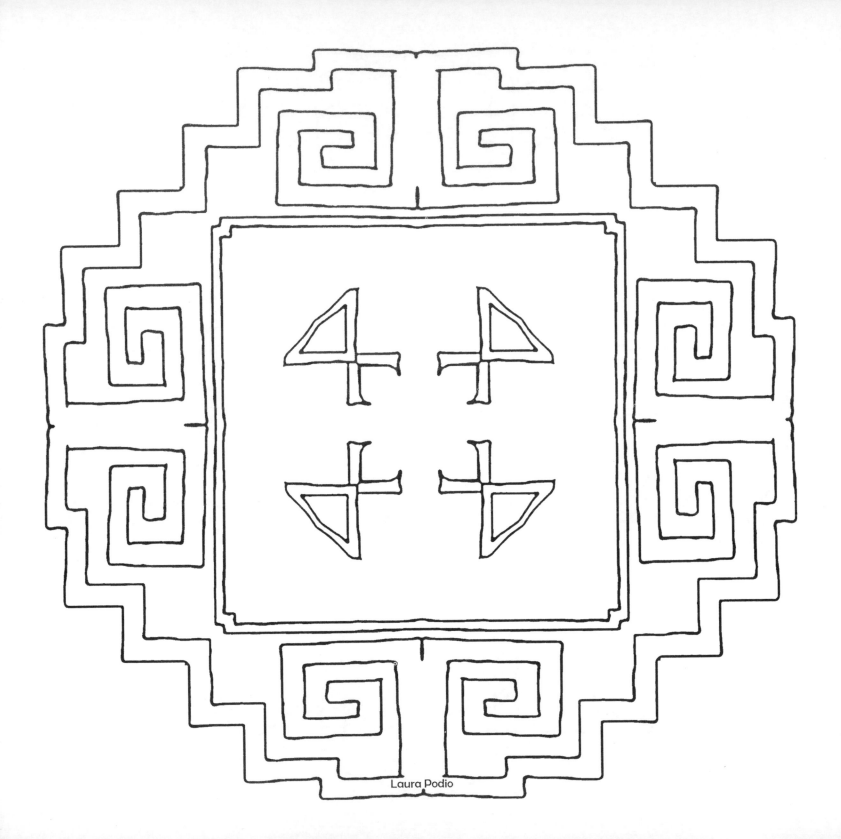

Laura Podio

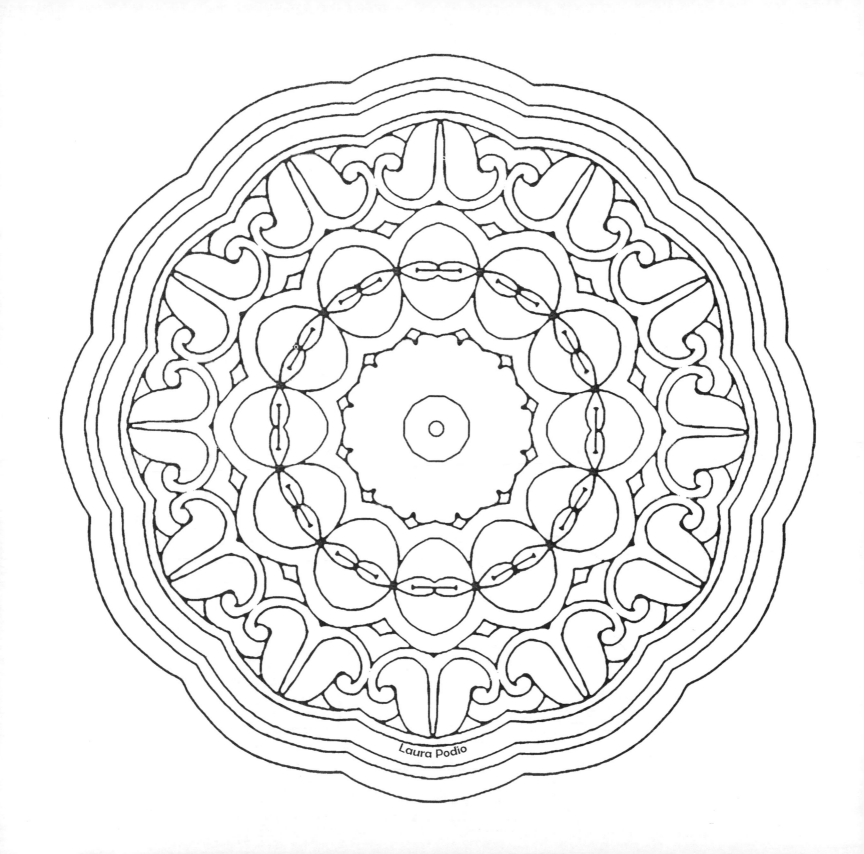

Laura Podio

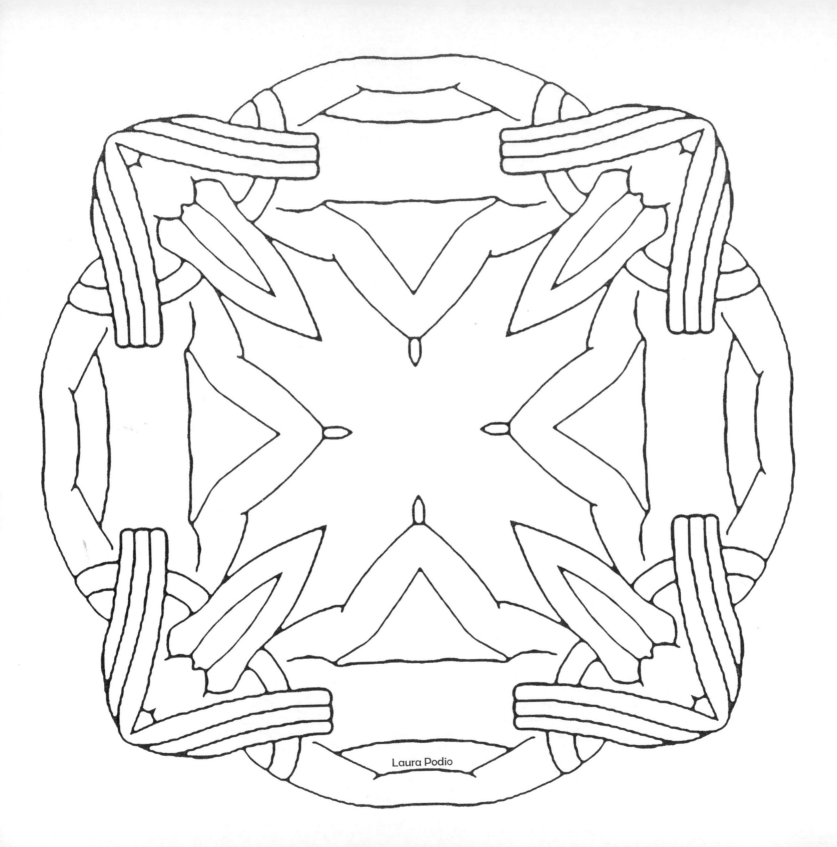
Laura Podio

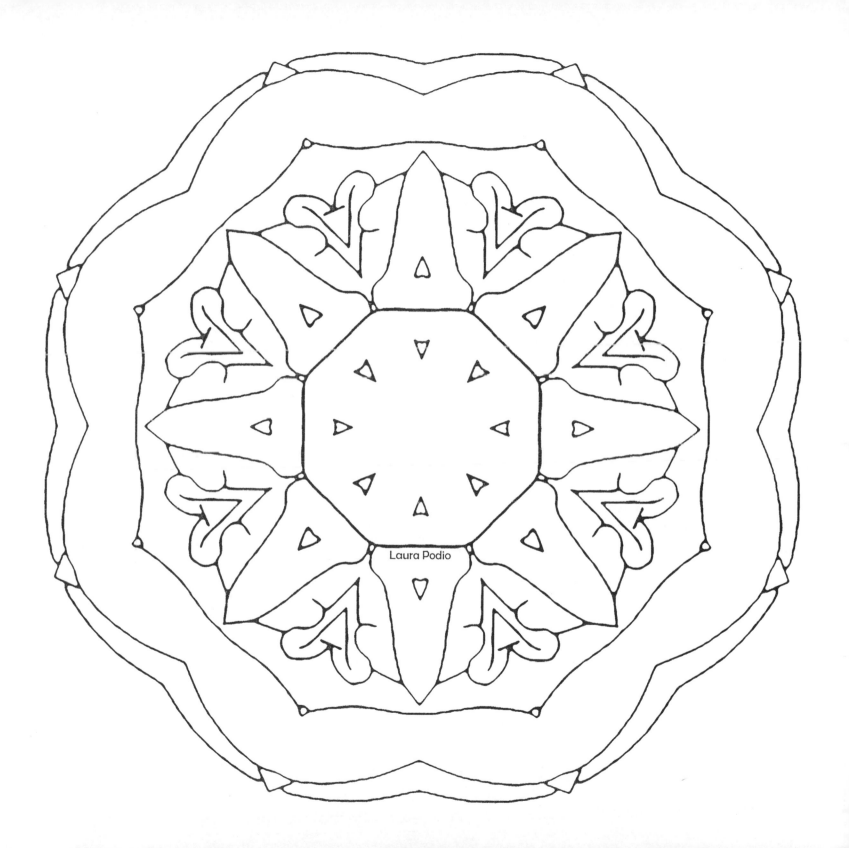
Laura Podio

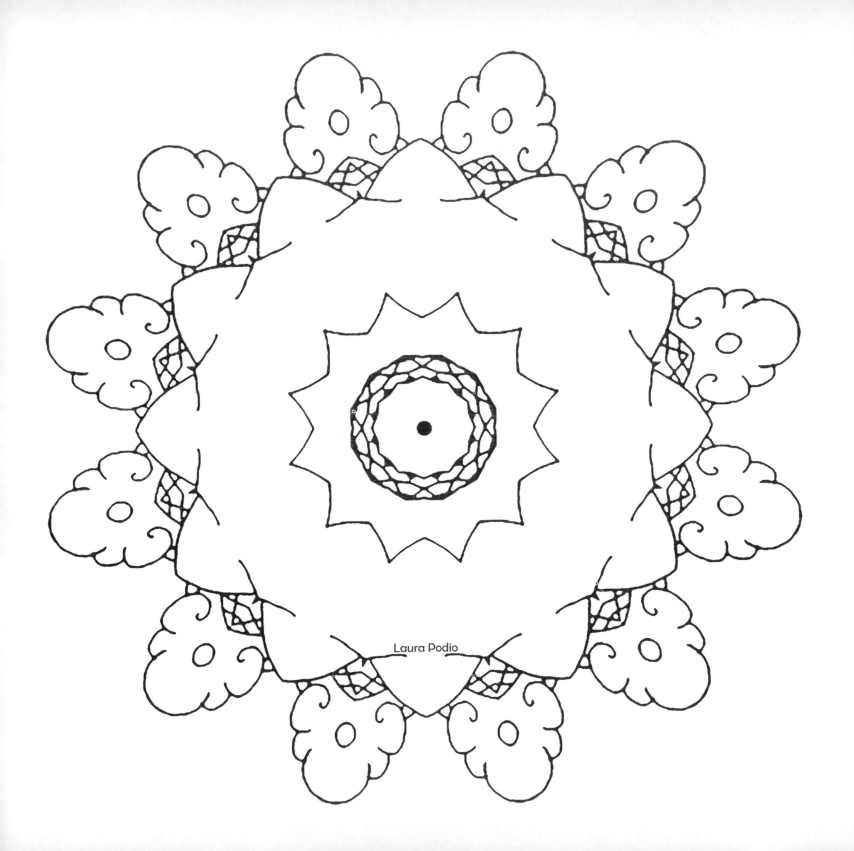

Laura Podio

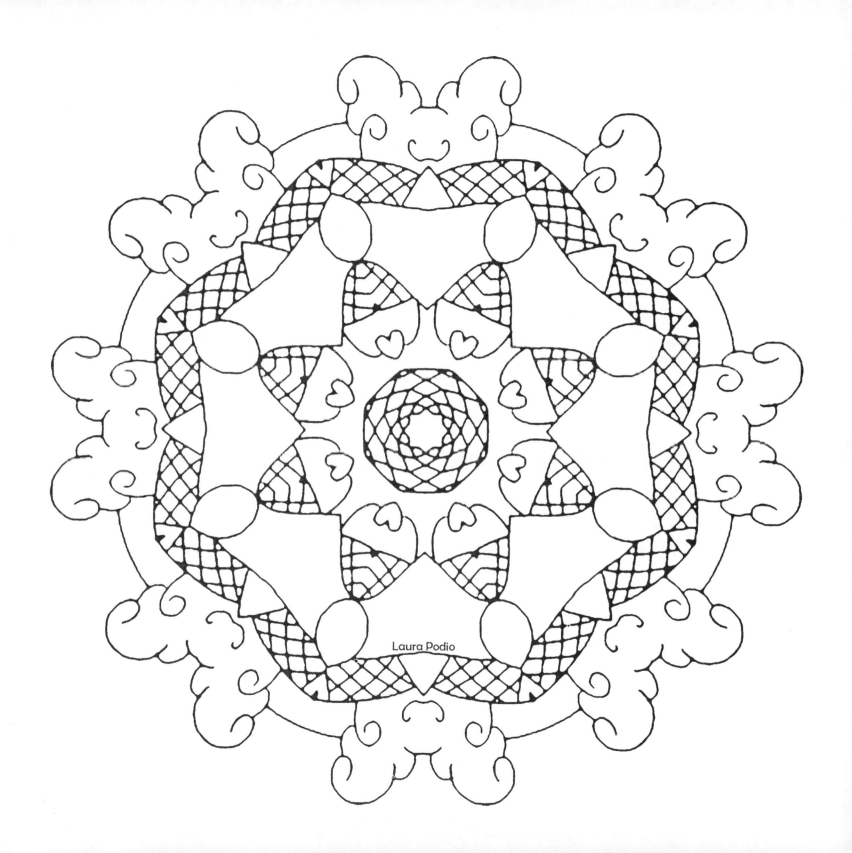

Laura Podio

Laura Podio

Laura Podio

Laura Podio

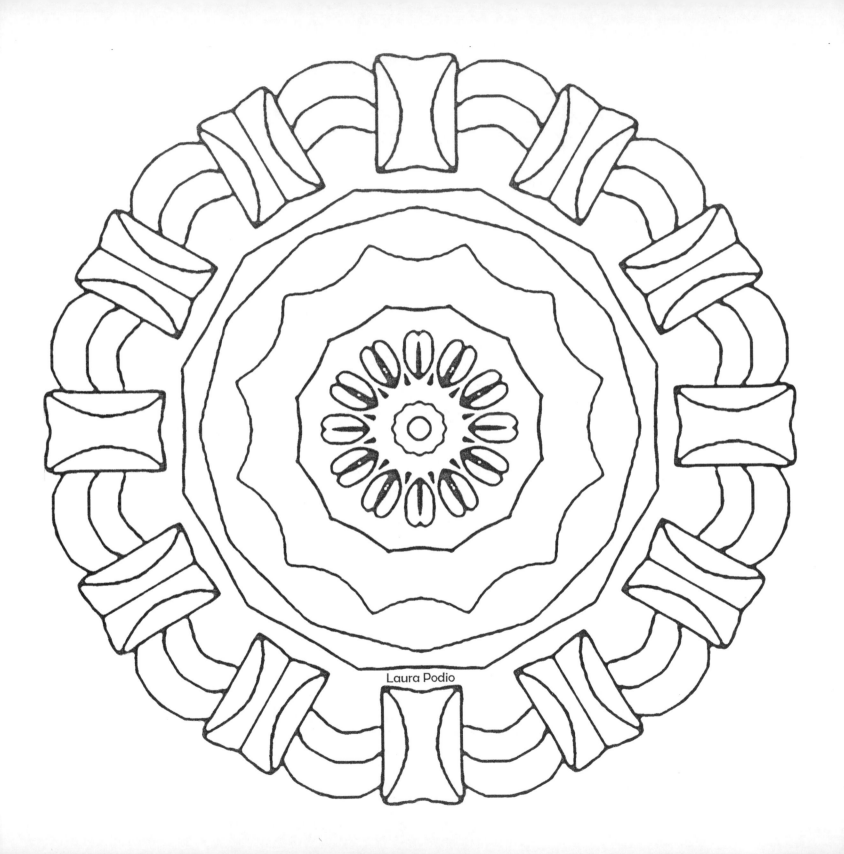
Laura Podio

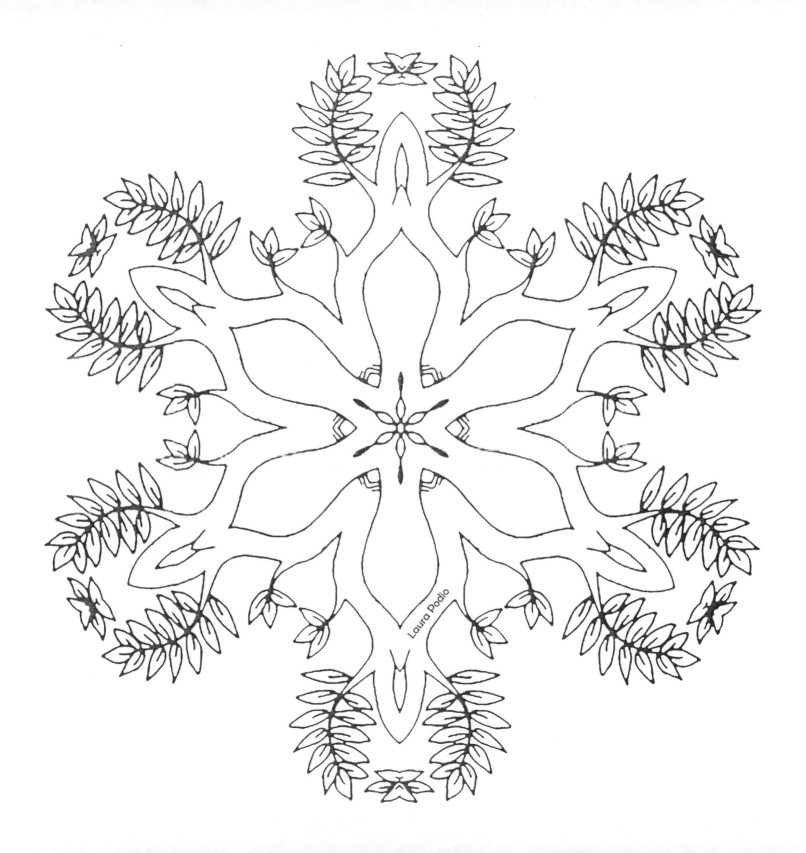

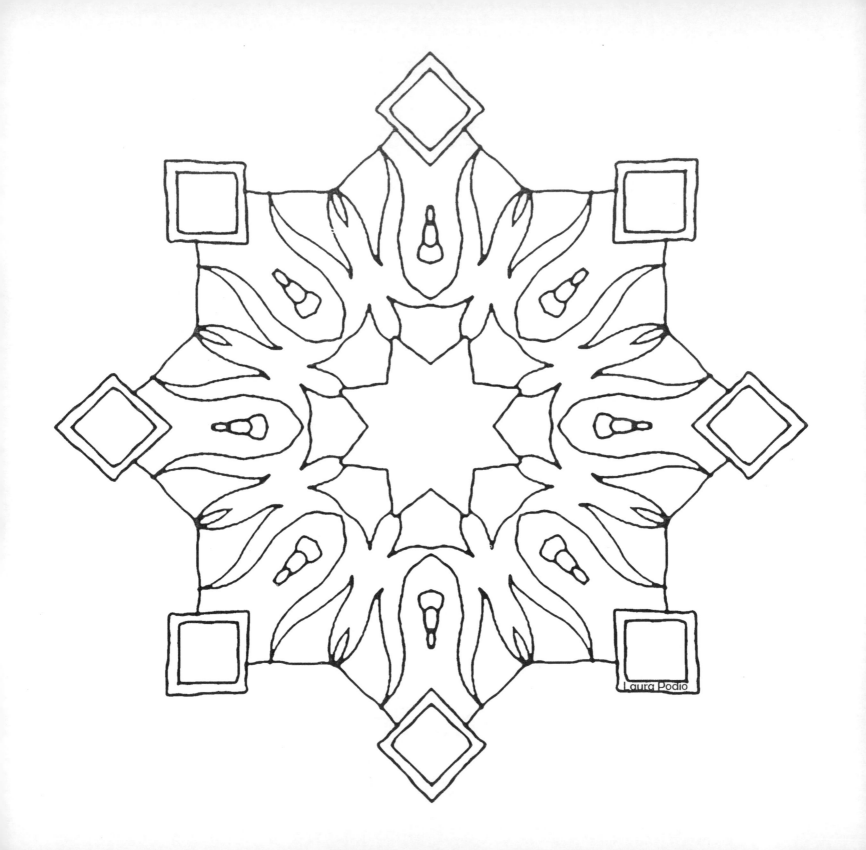

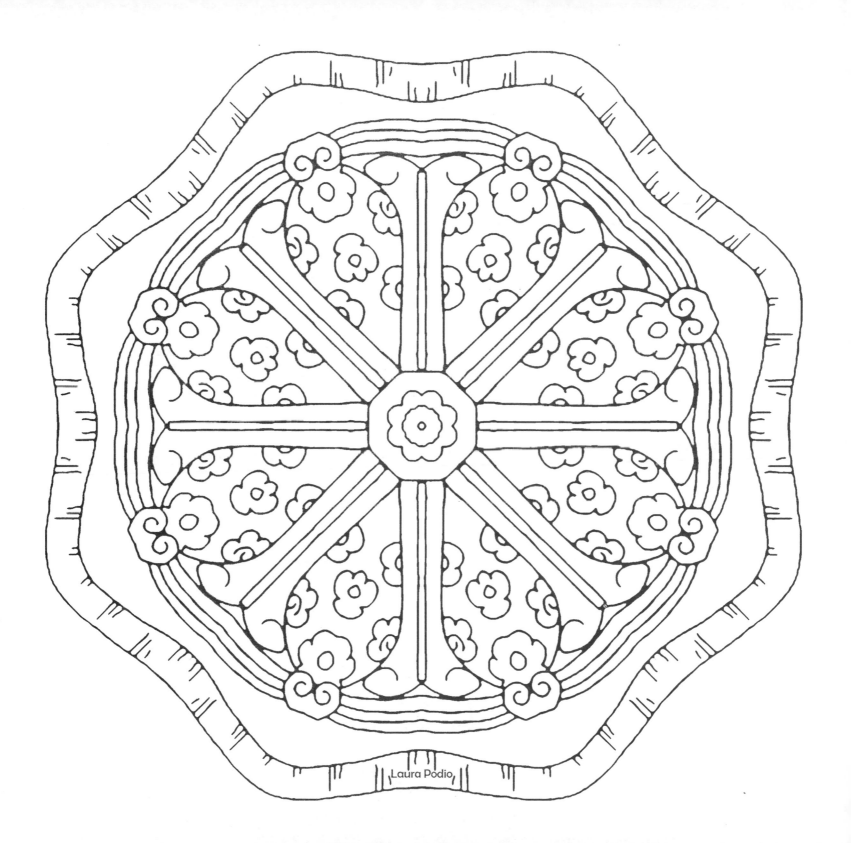

Laura Podio

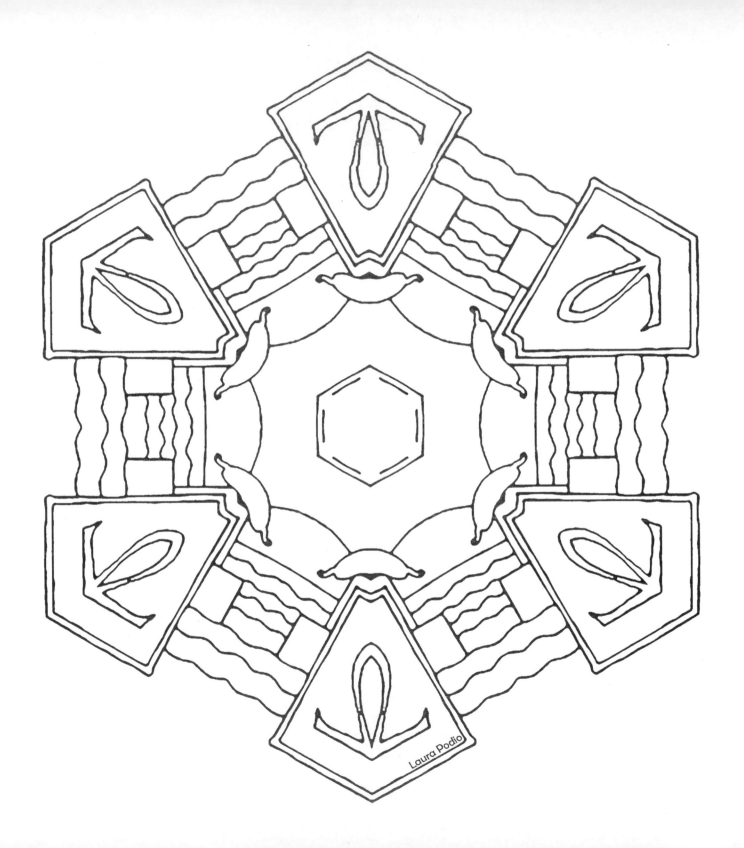
Laura Podio

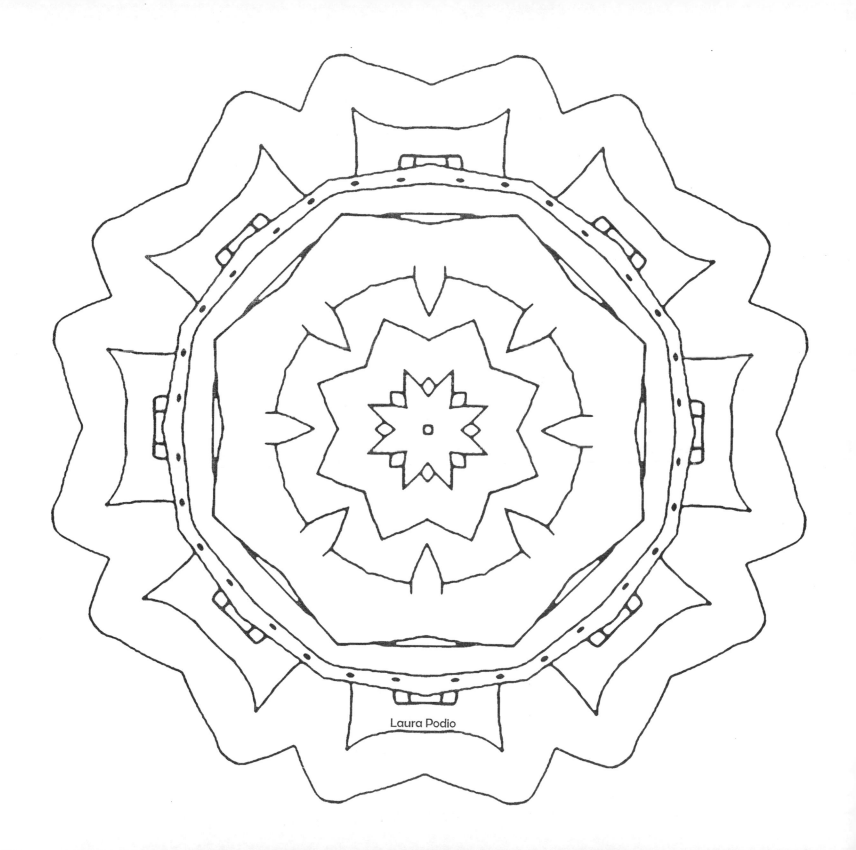

Laura Podio

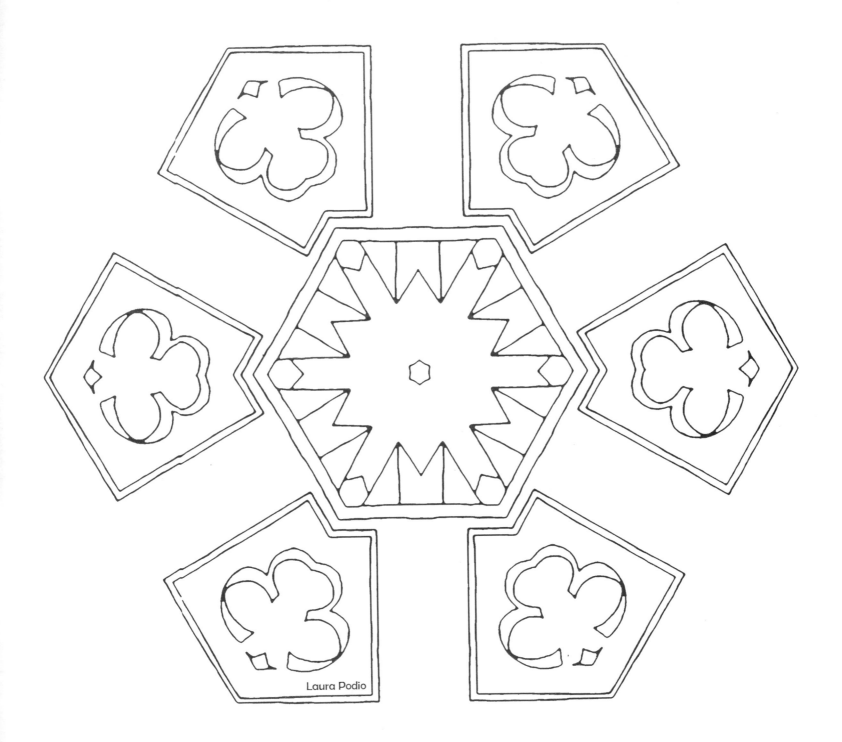

Laura Podio

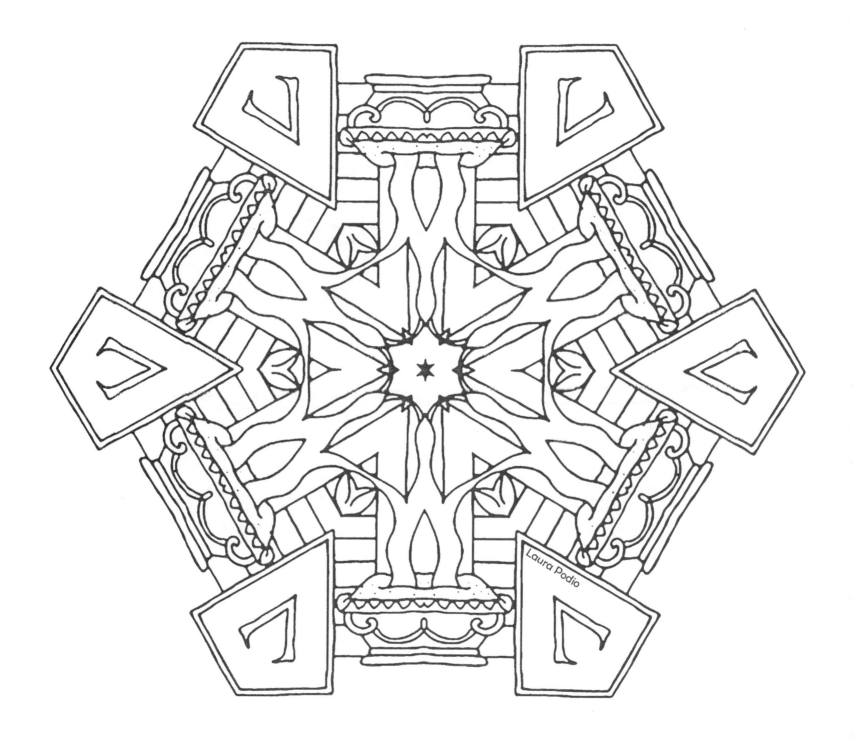
Laura Podio

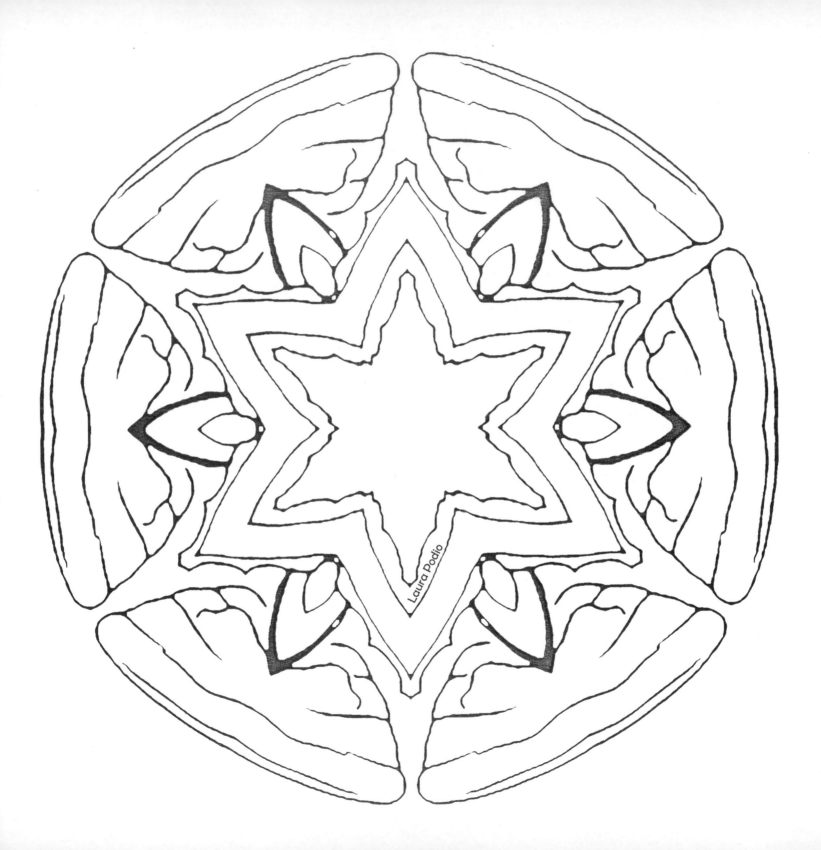

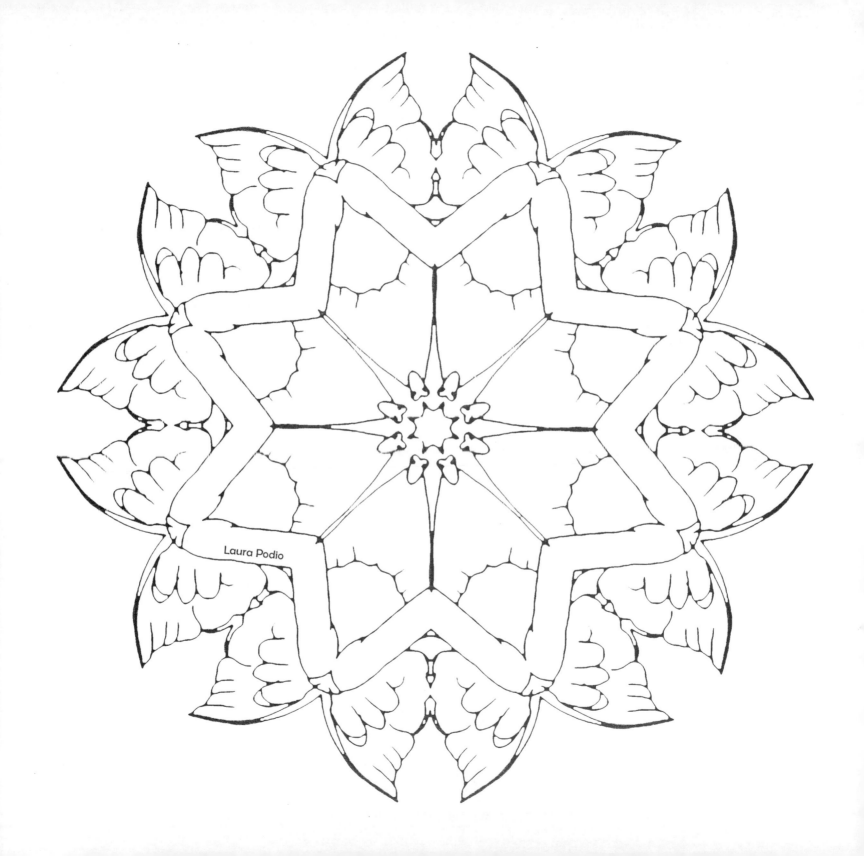
Laura Podio

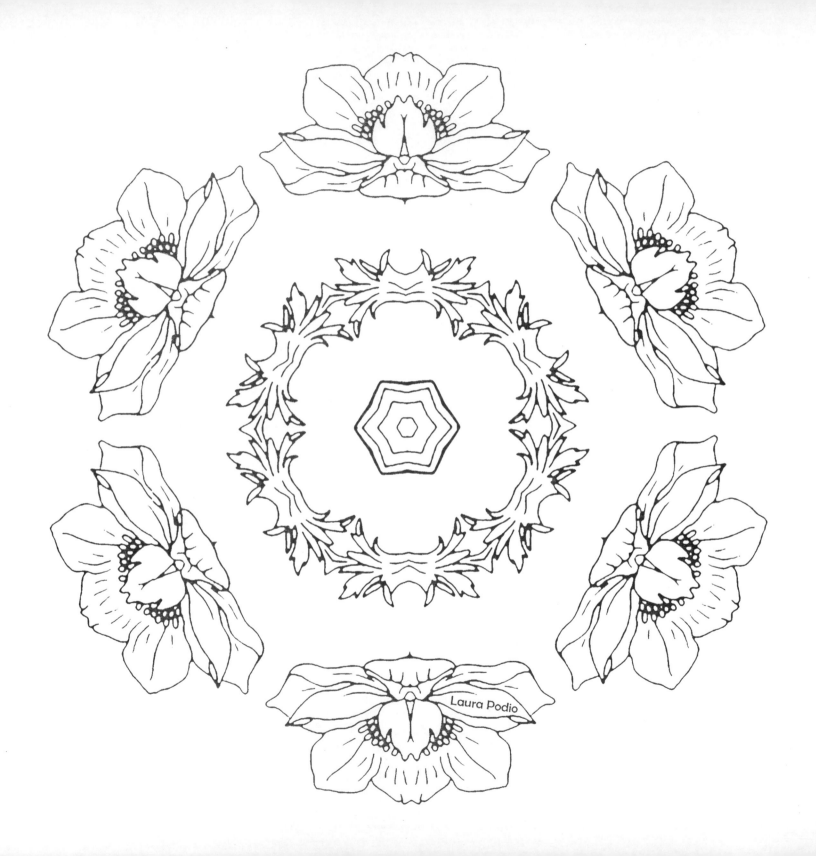

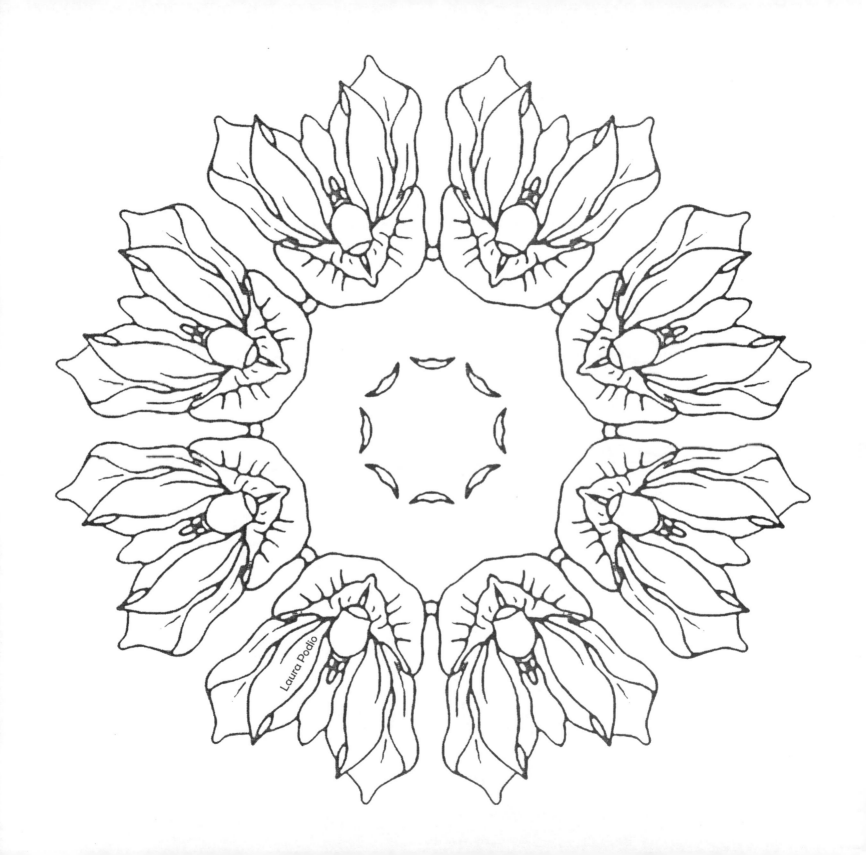

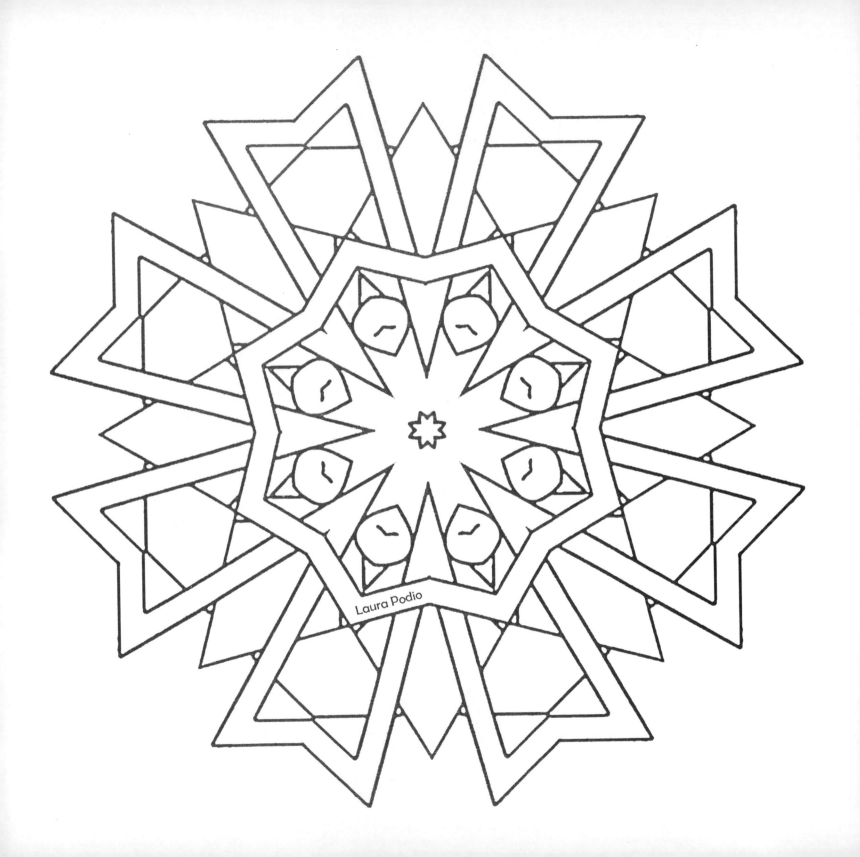

Laura Podio

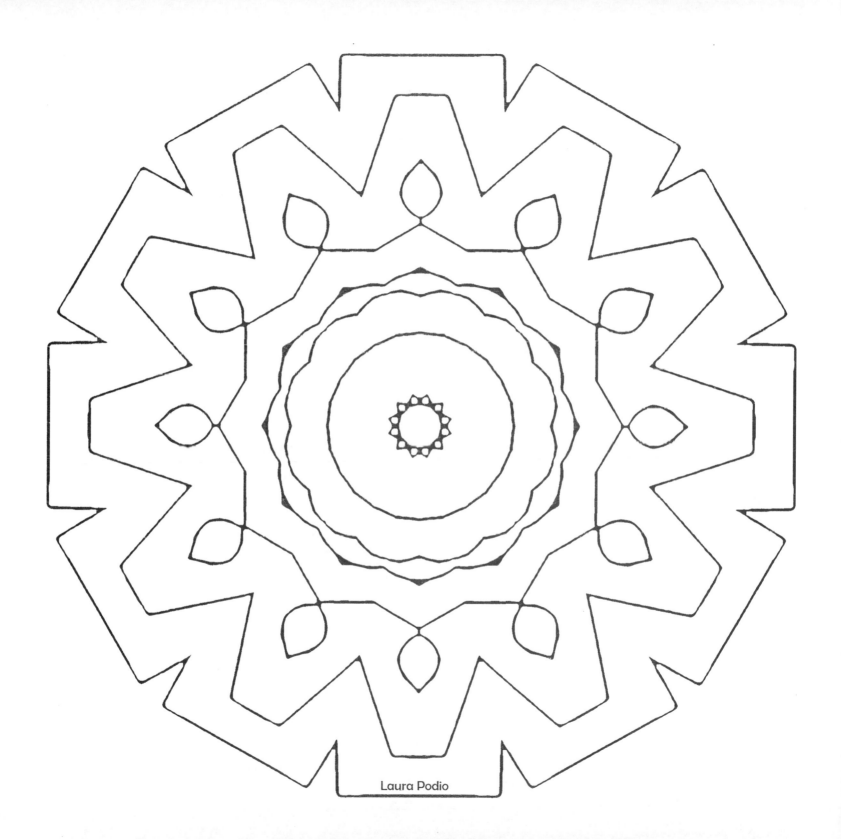

Laura Podio

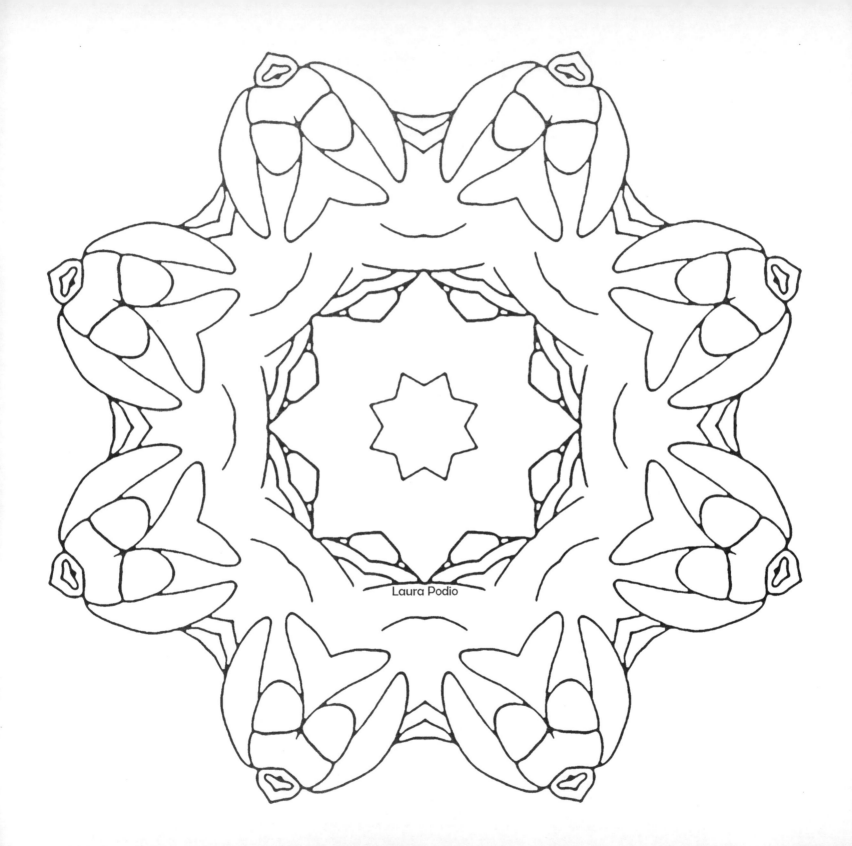

Laura Podio

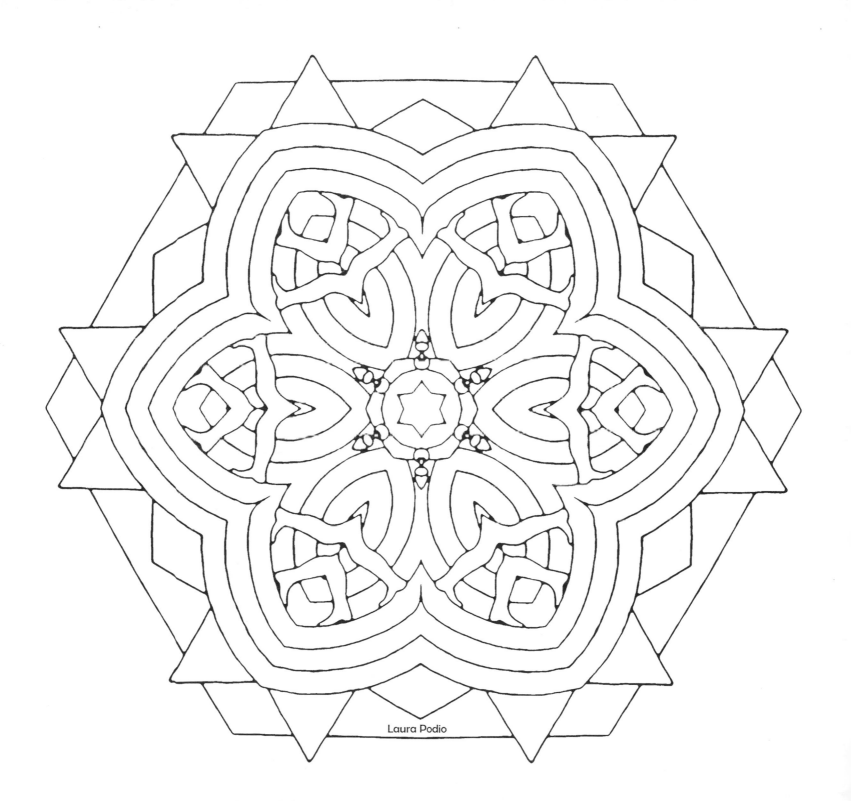

Laura Podio

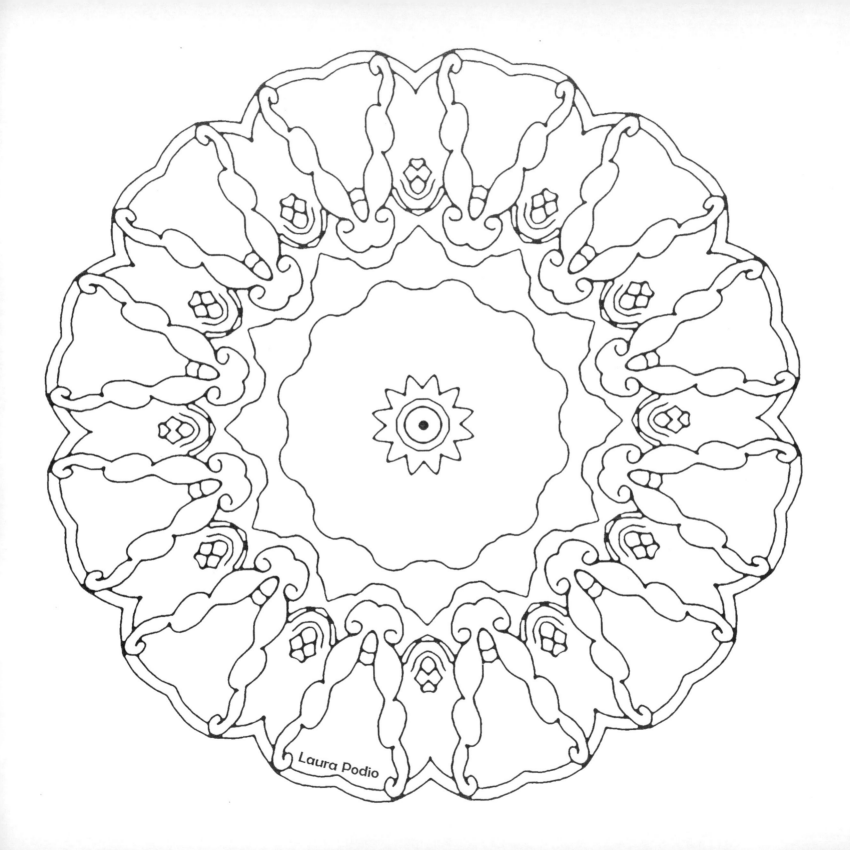
Laura Podio

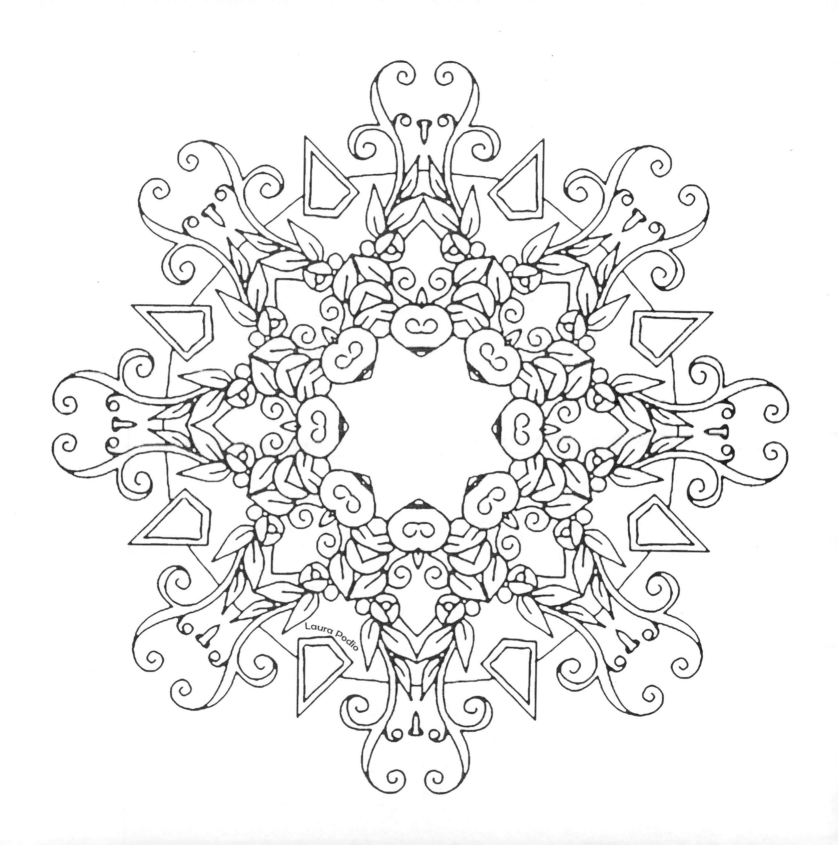

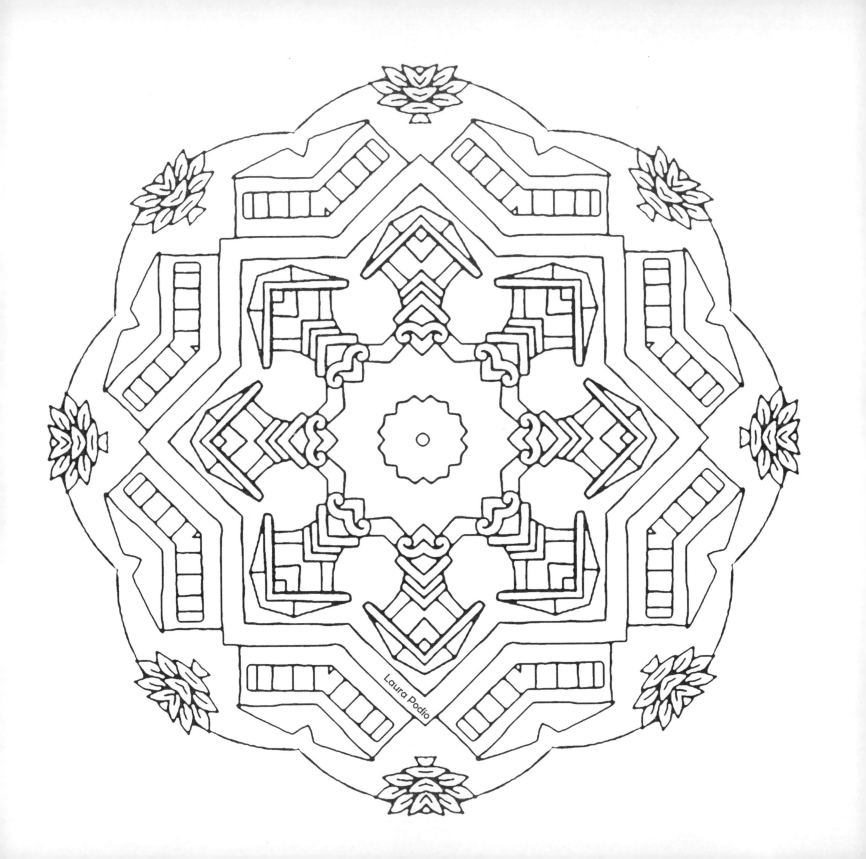
Laura Podio

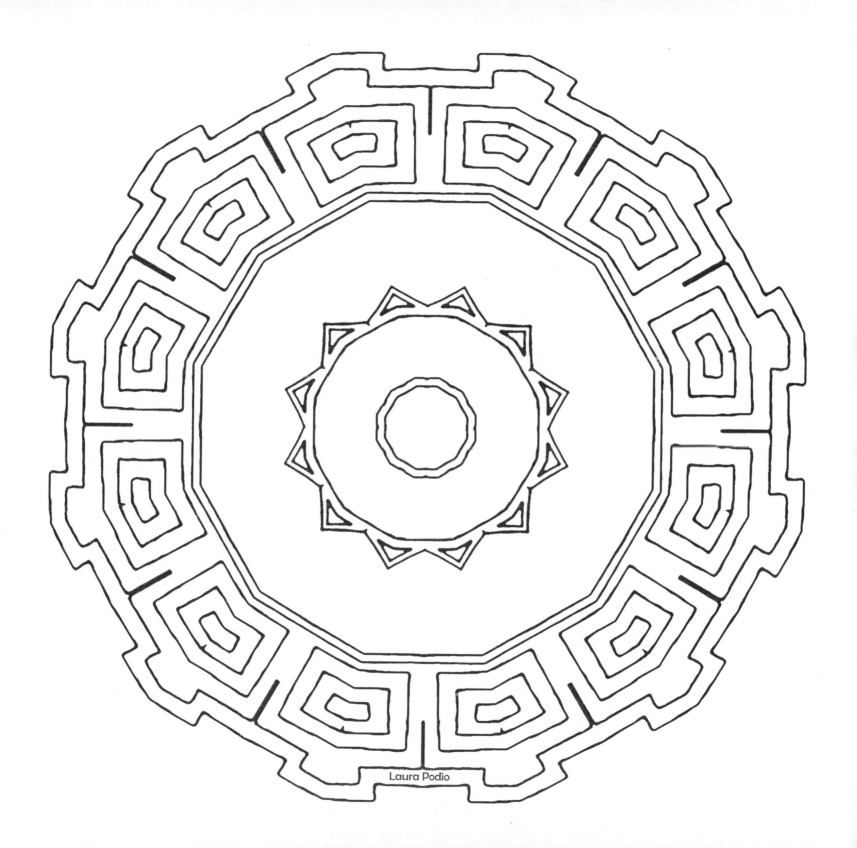

Laura Podio

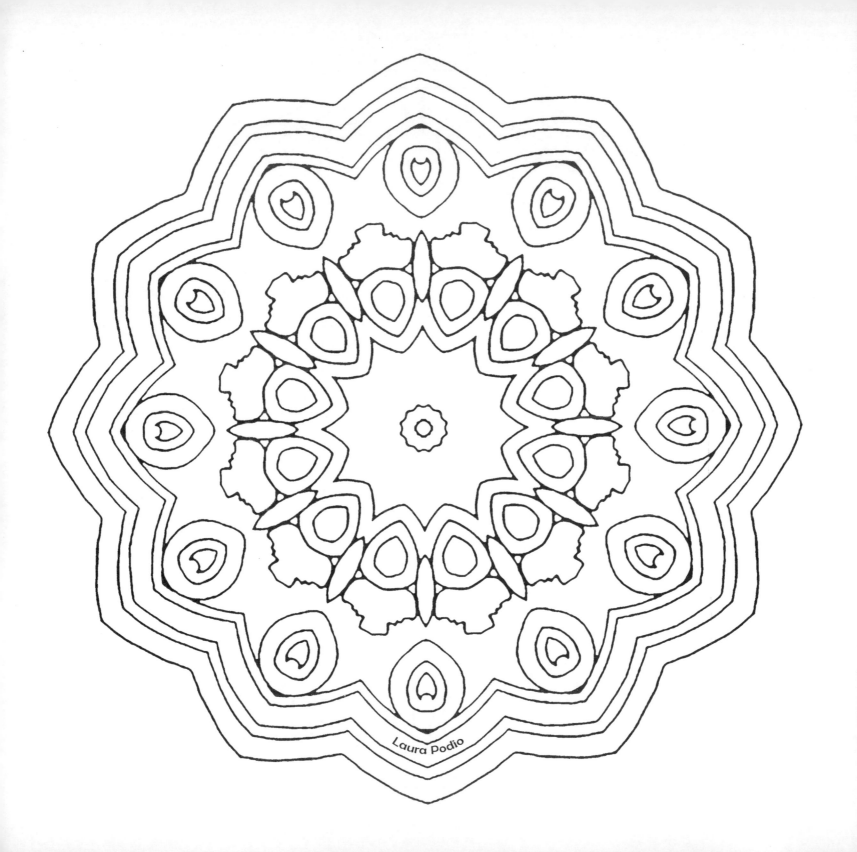

Laura Podio

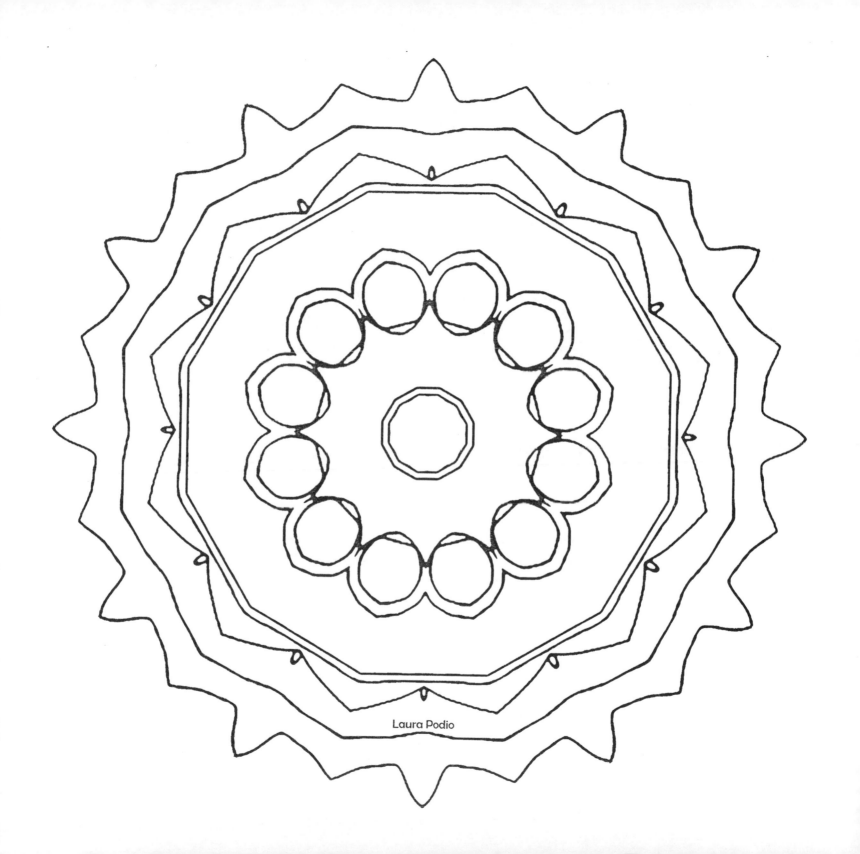

Laura Podio

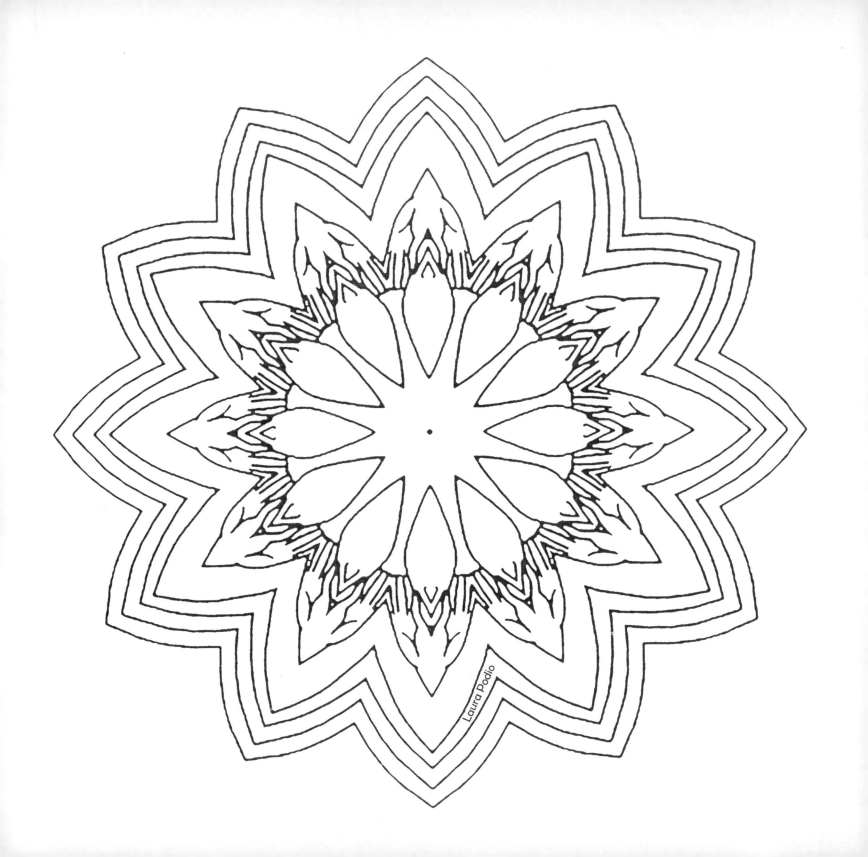

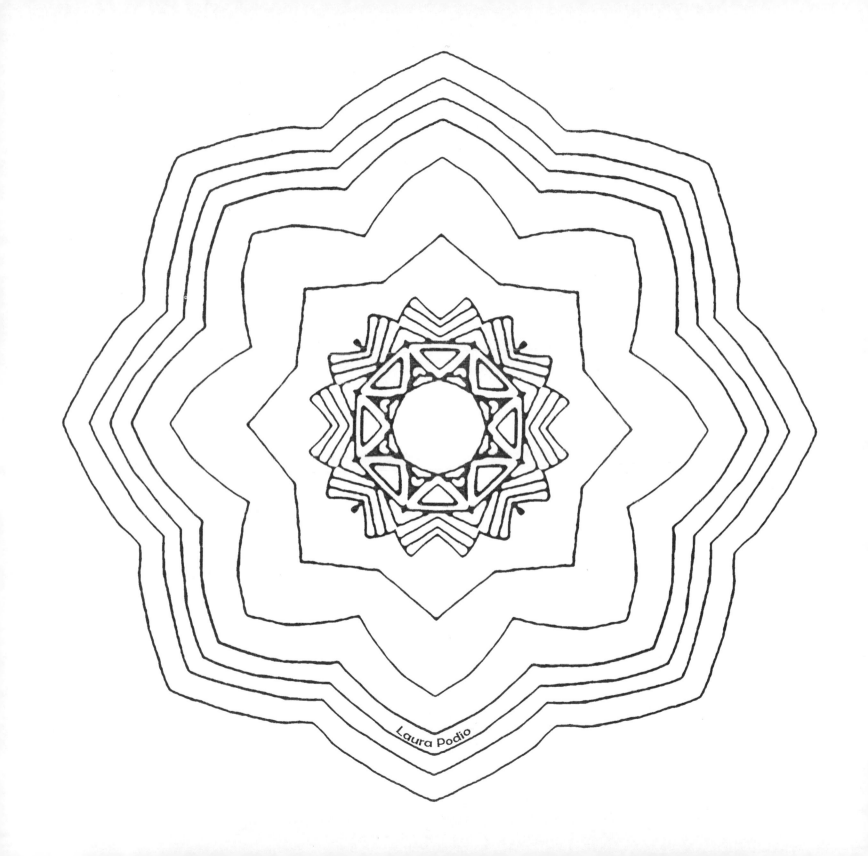

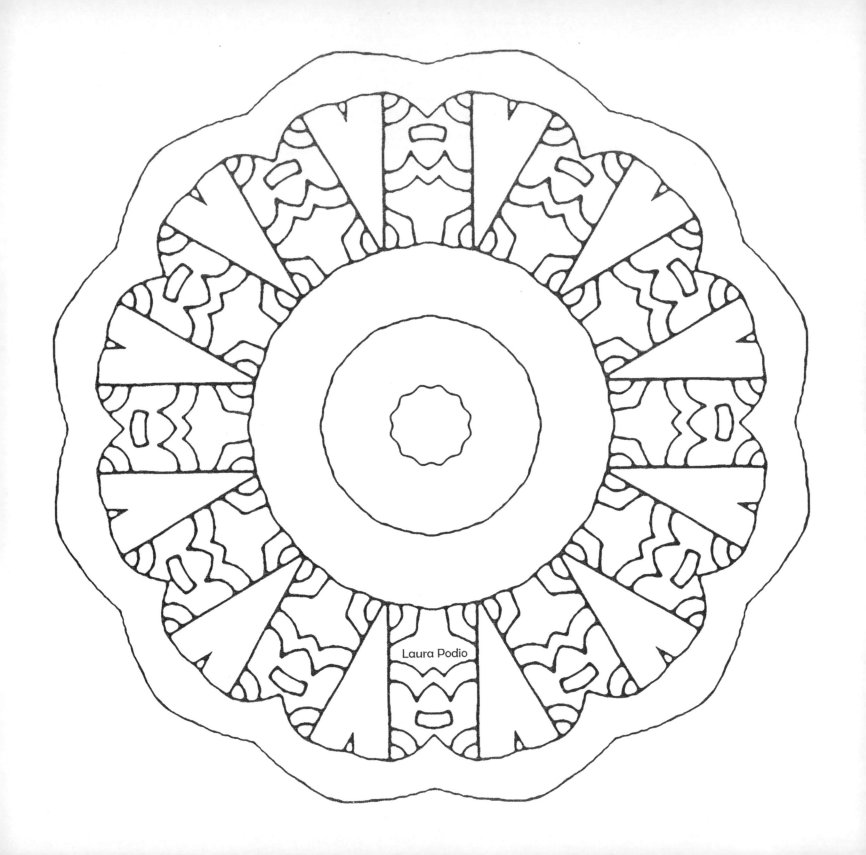

Laura Podio

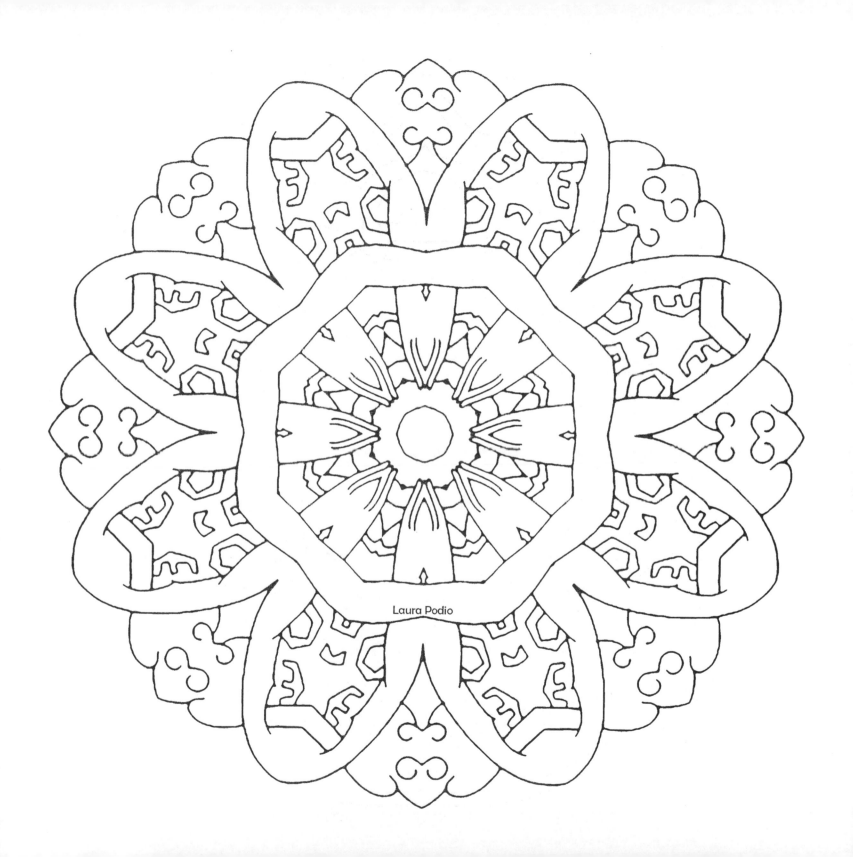
Laura Podio

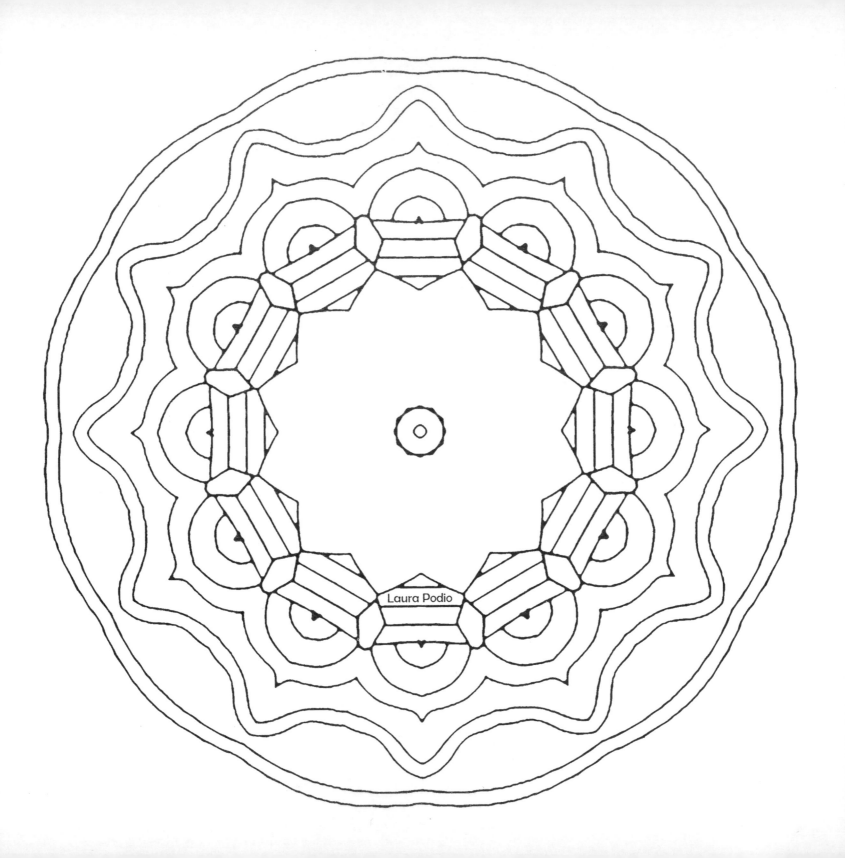

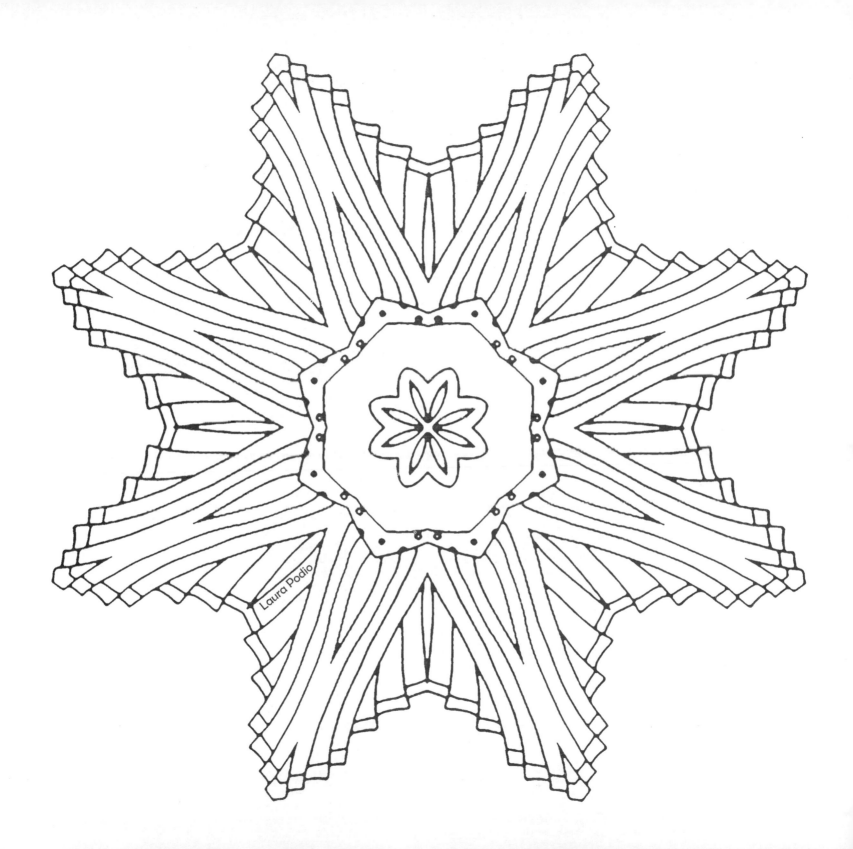

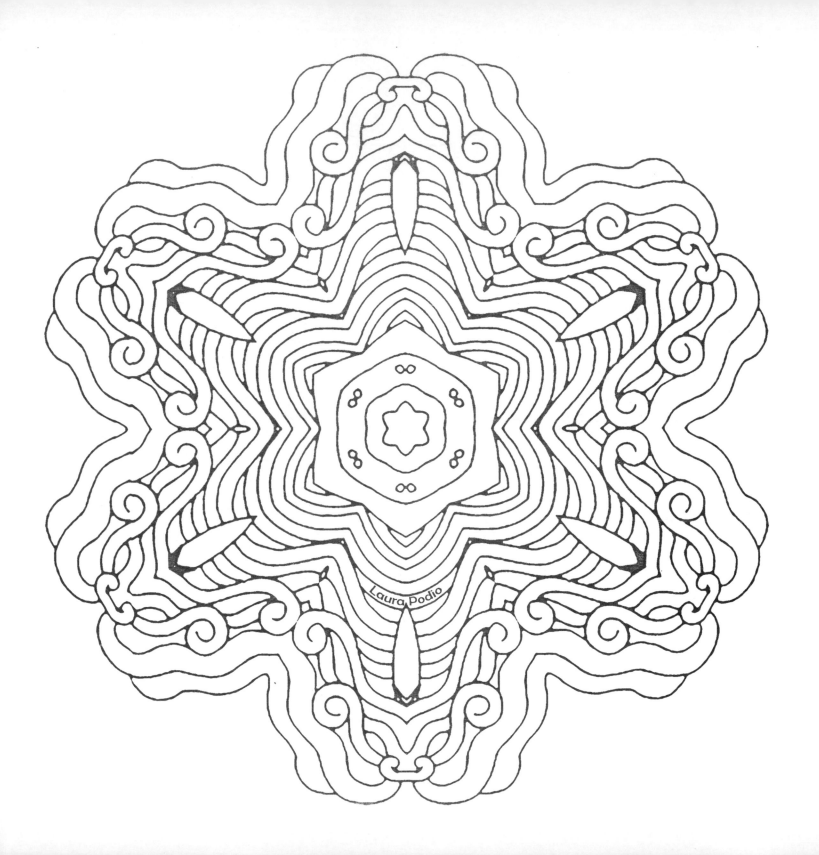

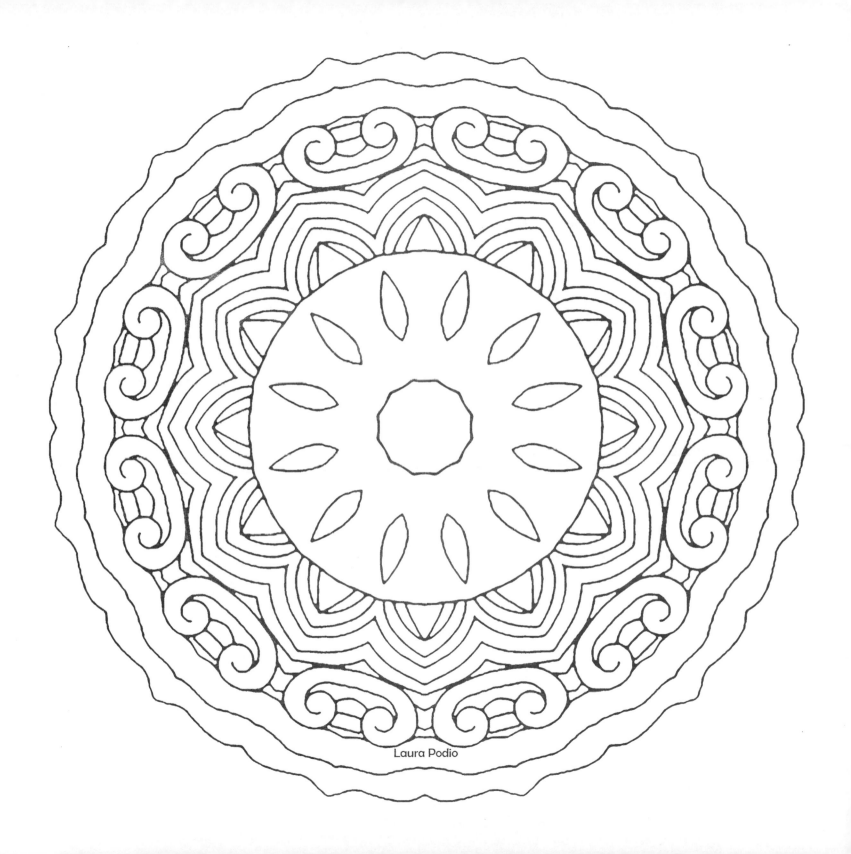

Laura Podio

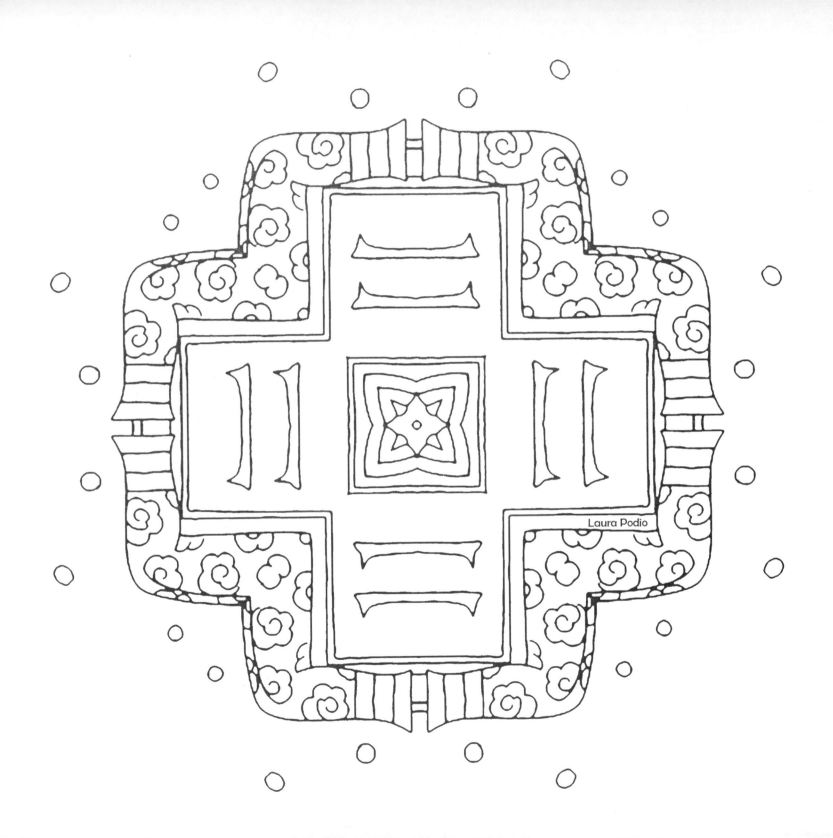

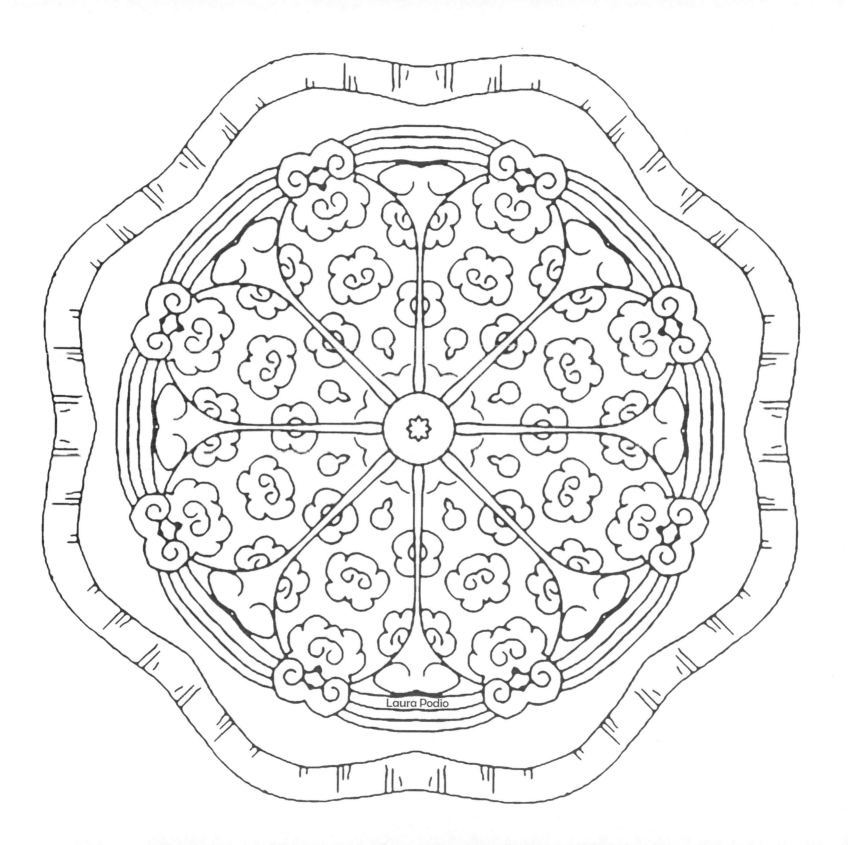

Laura Podio

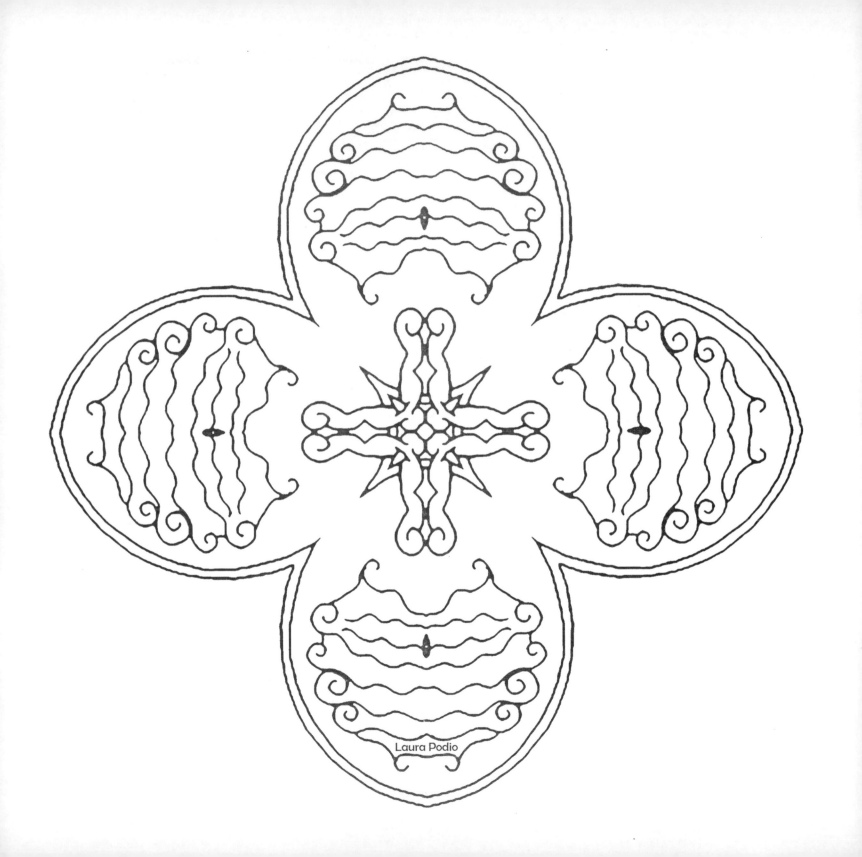
Laura Podio

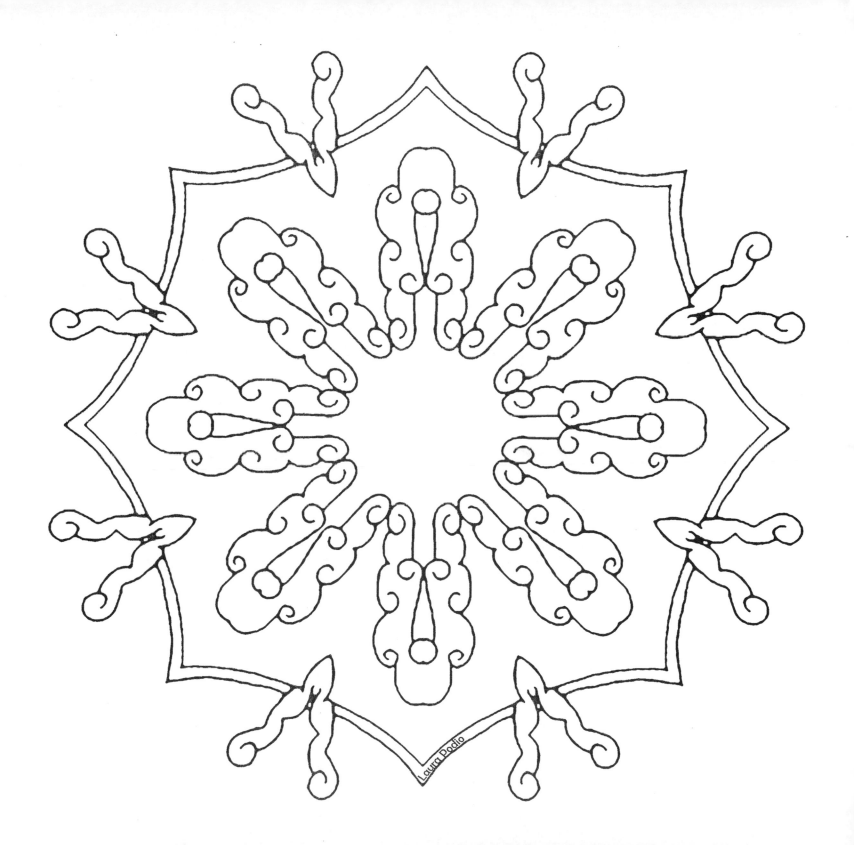

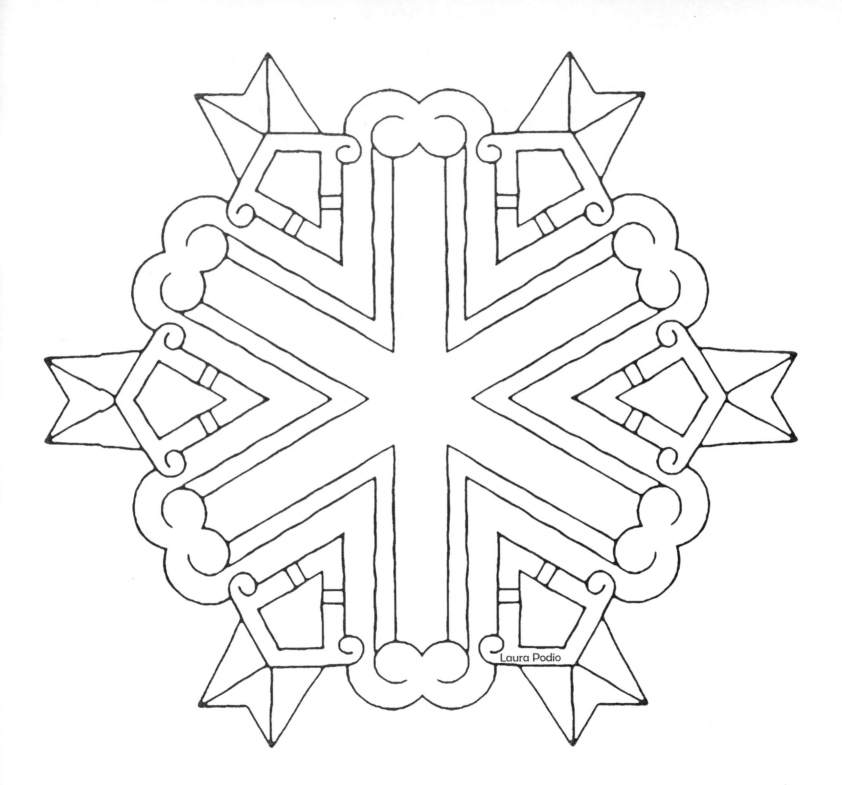

Laura Podio

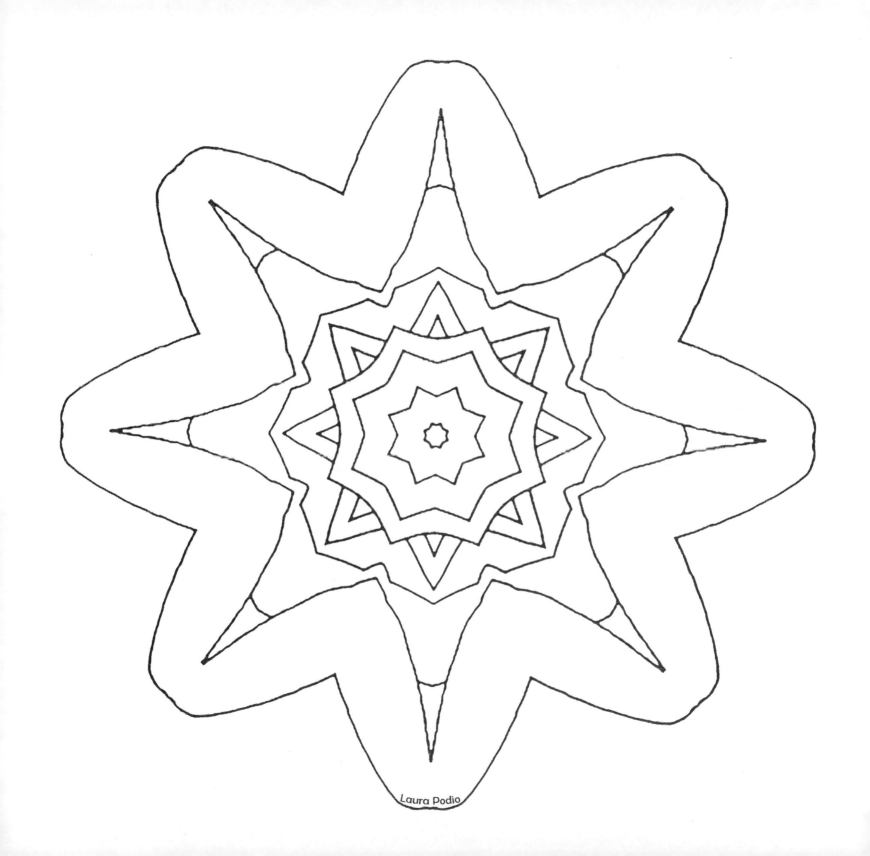

Laura Podio

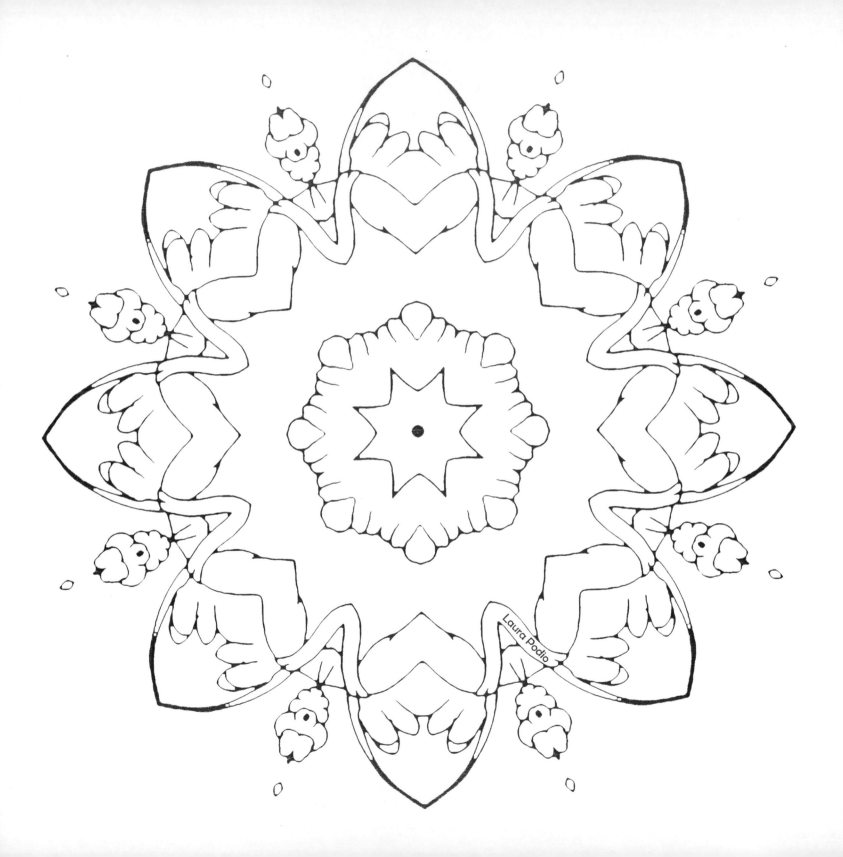

Laura Podio

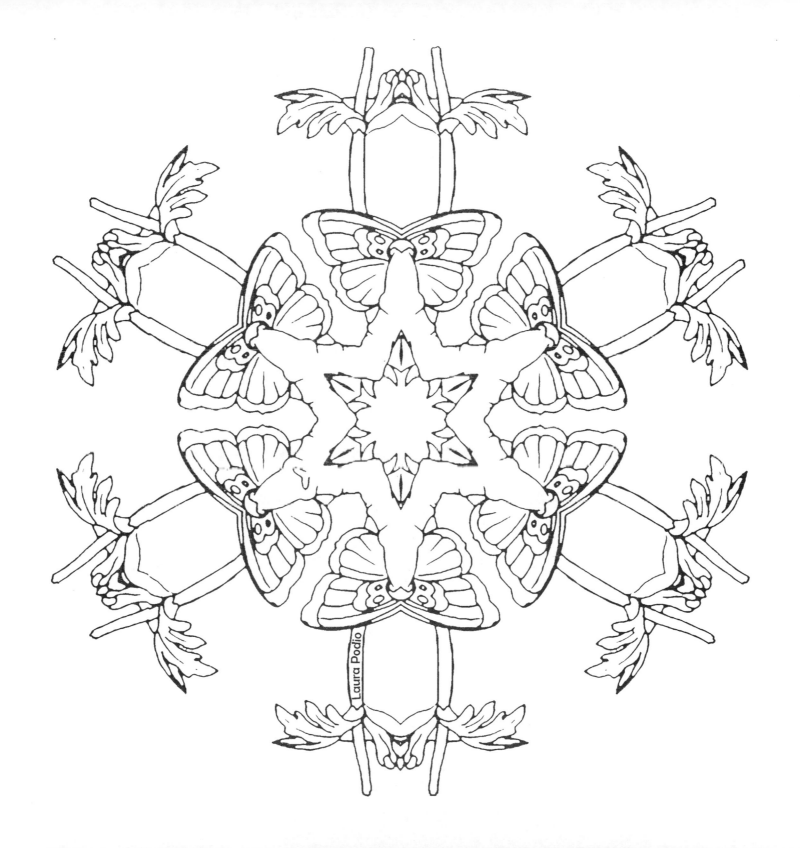

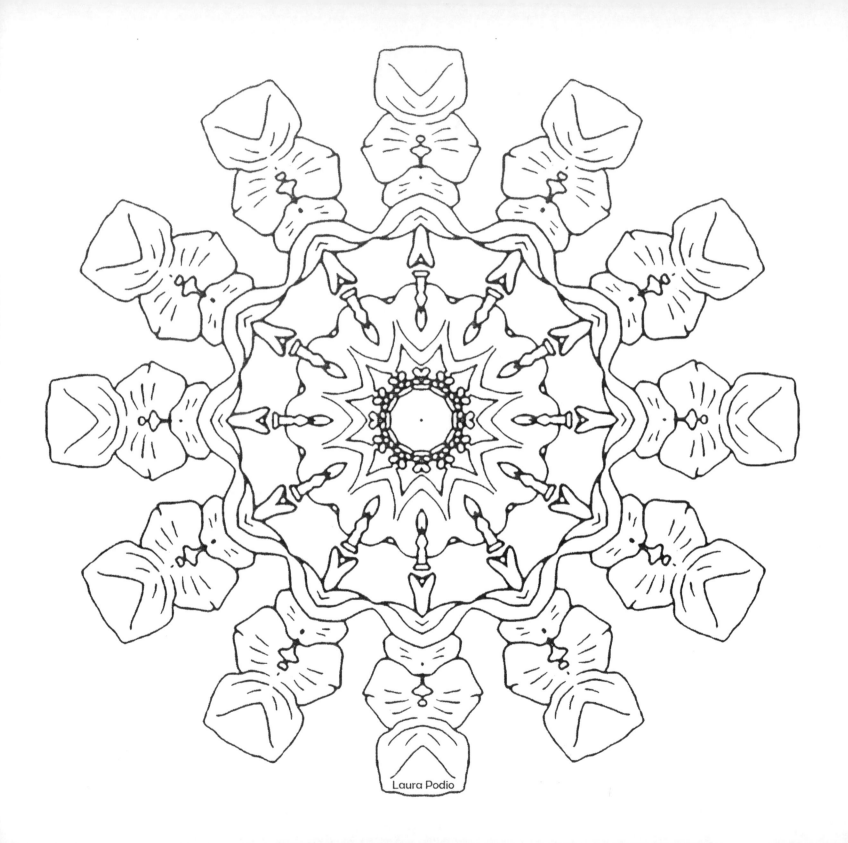

Laura Podio

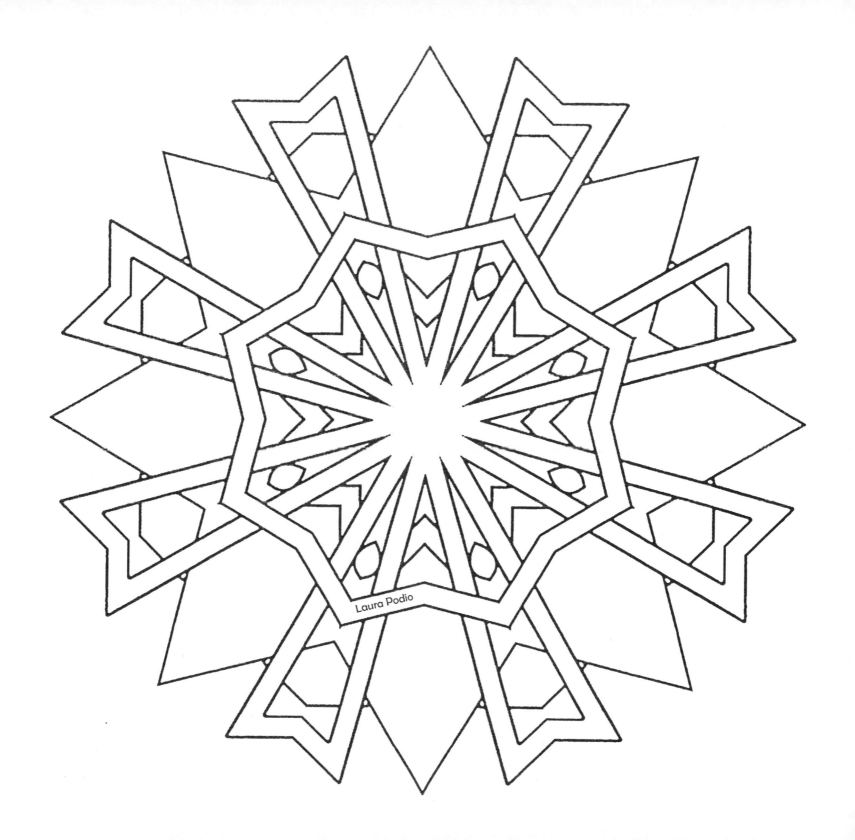
Laura Podio

Laura Podio

Laura Podio

Laura Podio

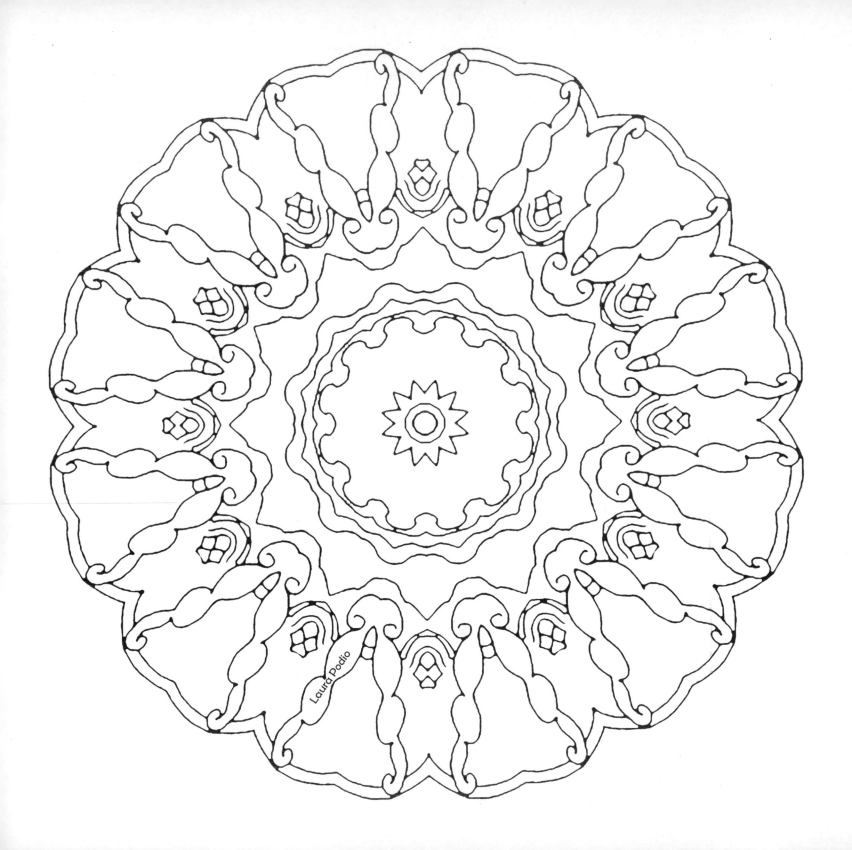

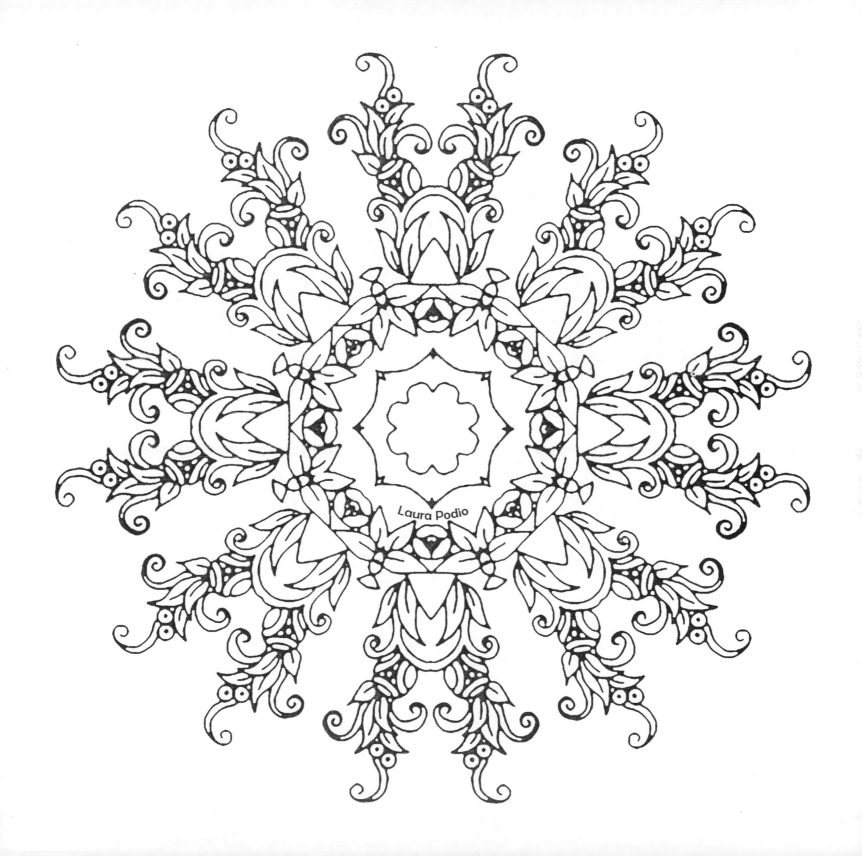

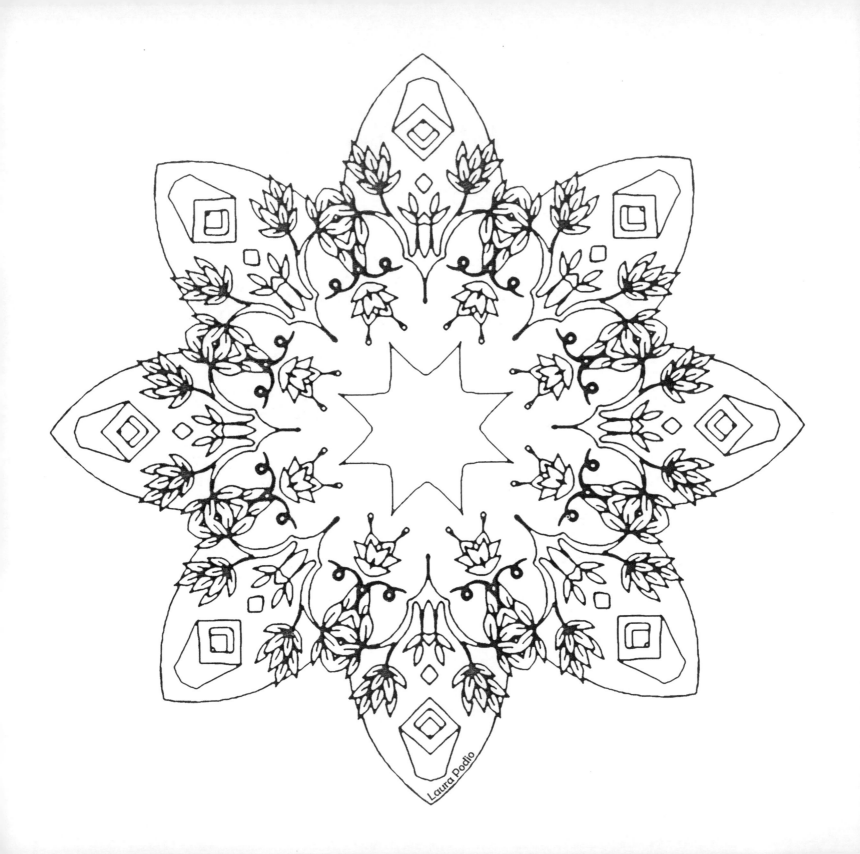

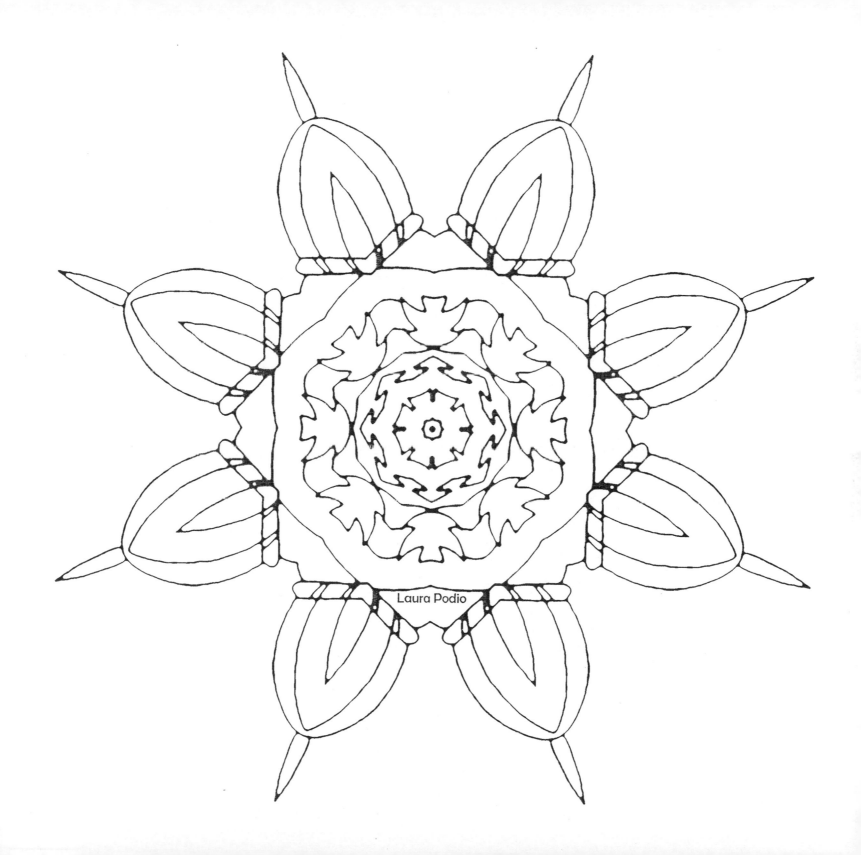

Laura Podio

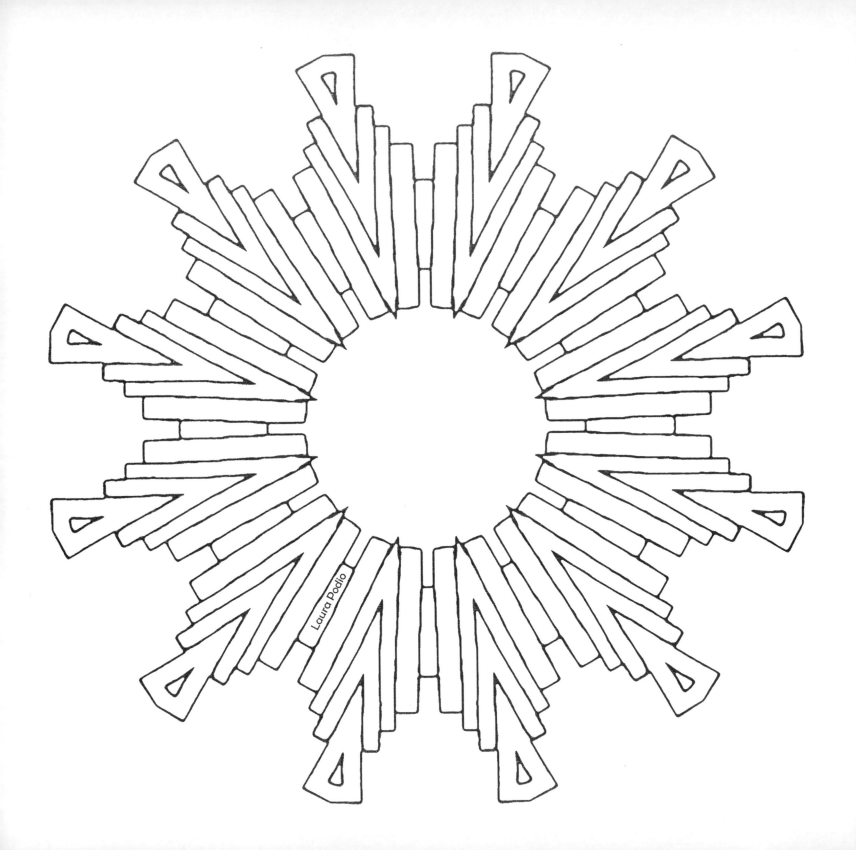

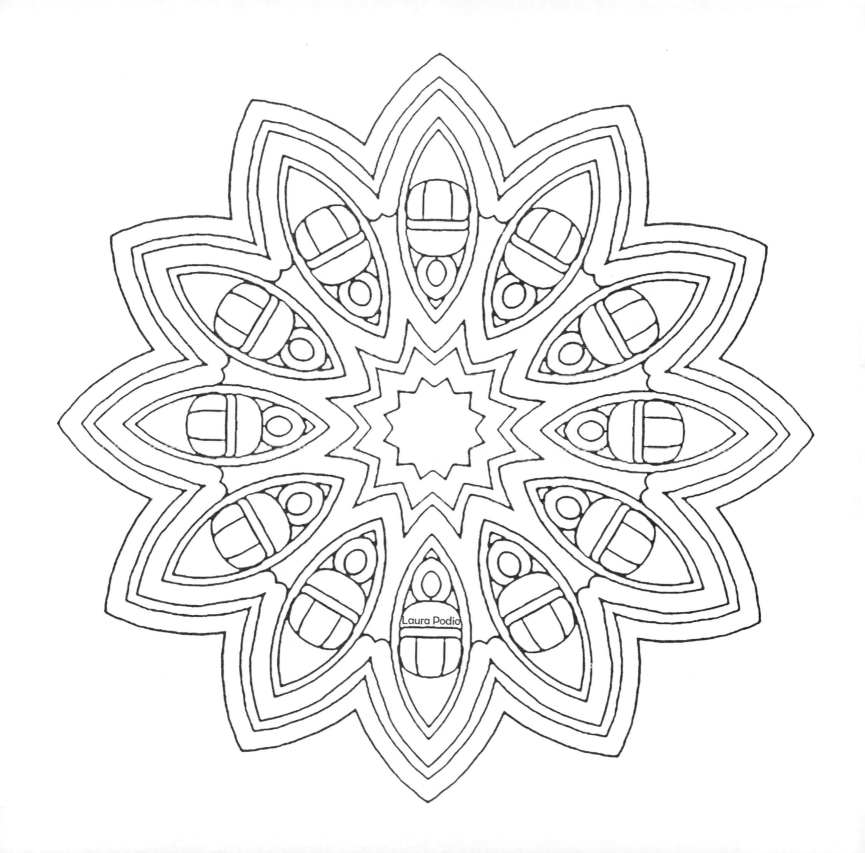

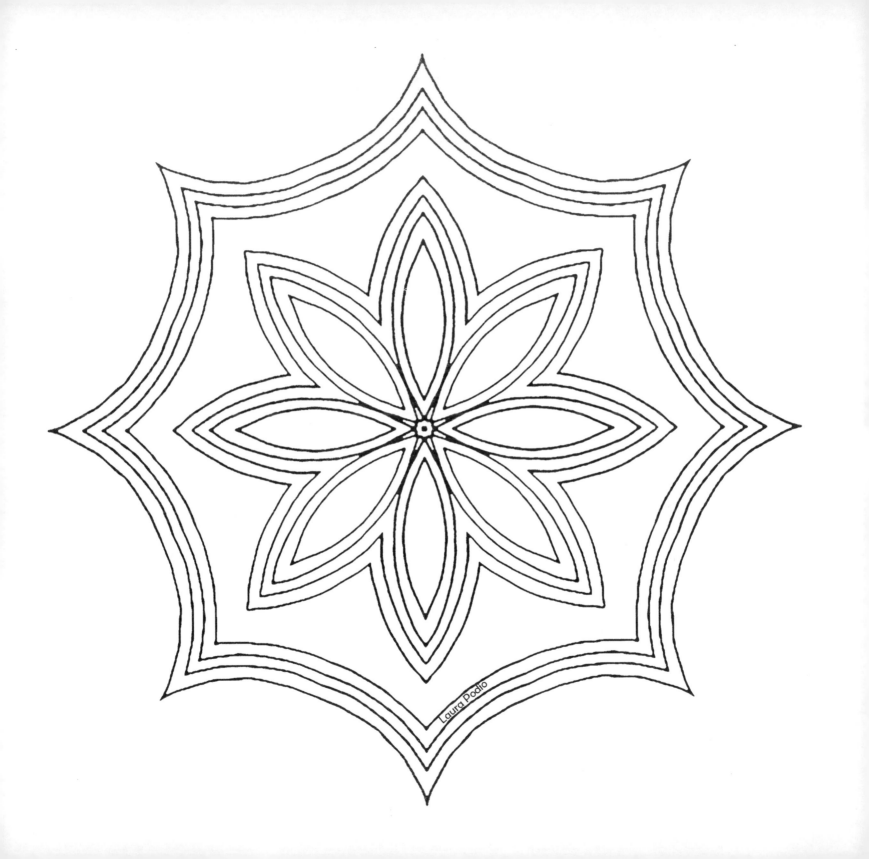

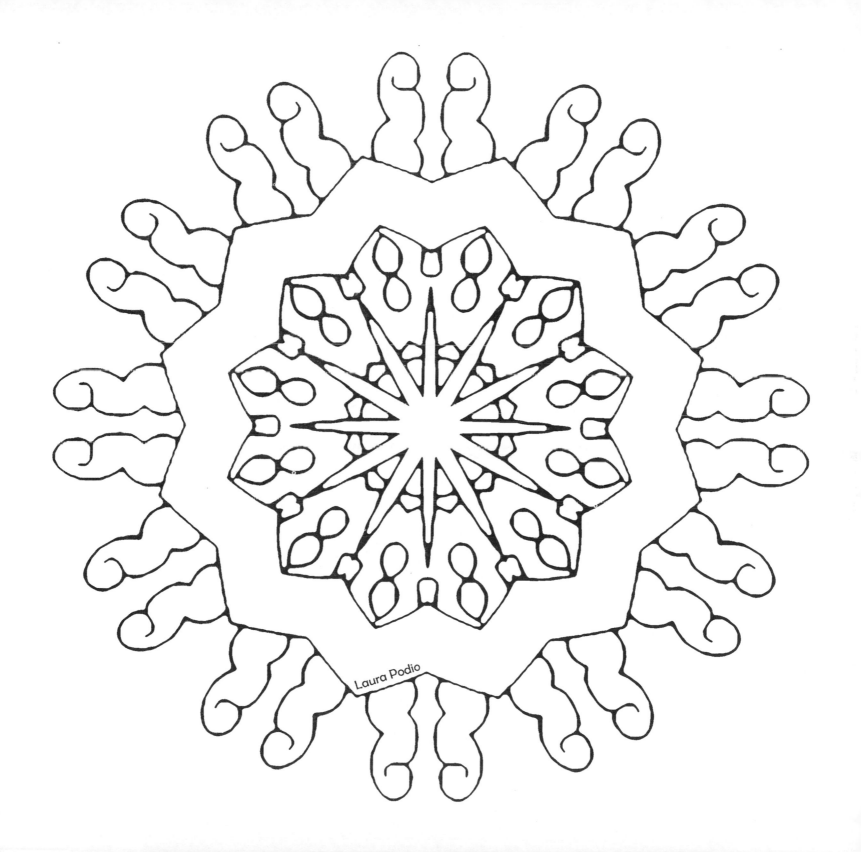

Laura Podio

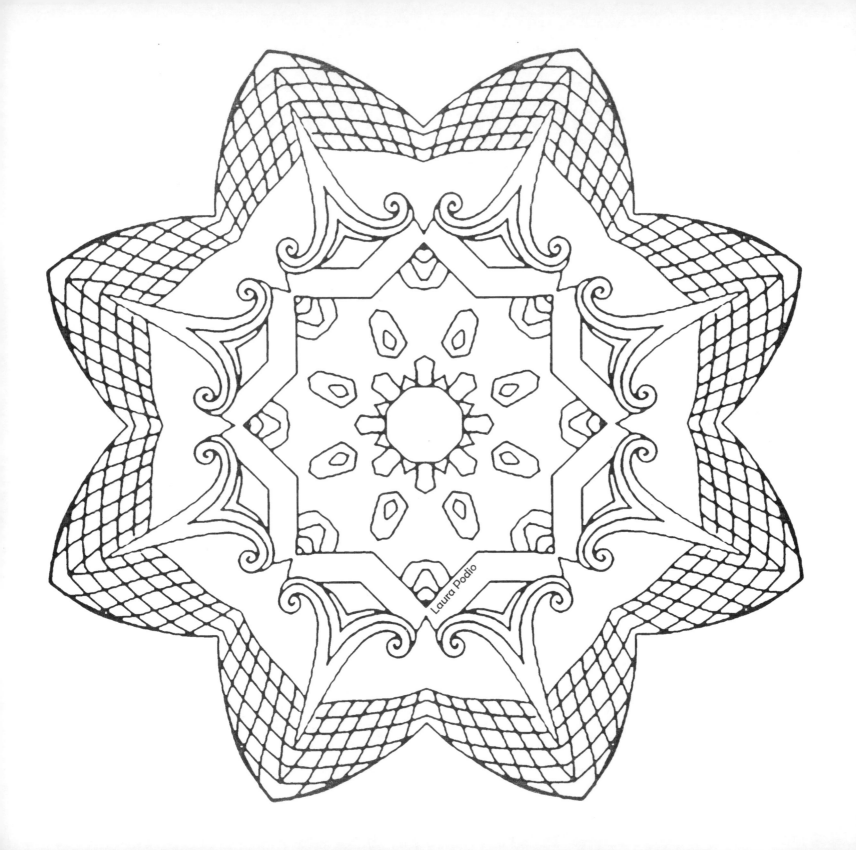

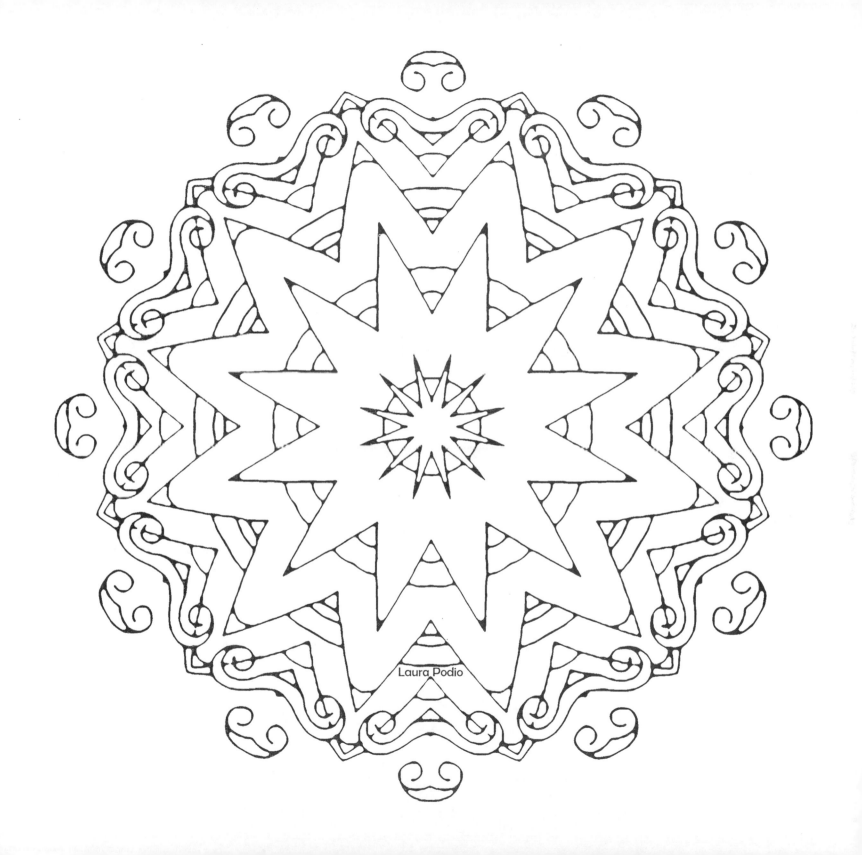
Laura Podio

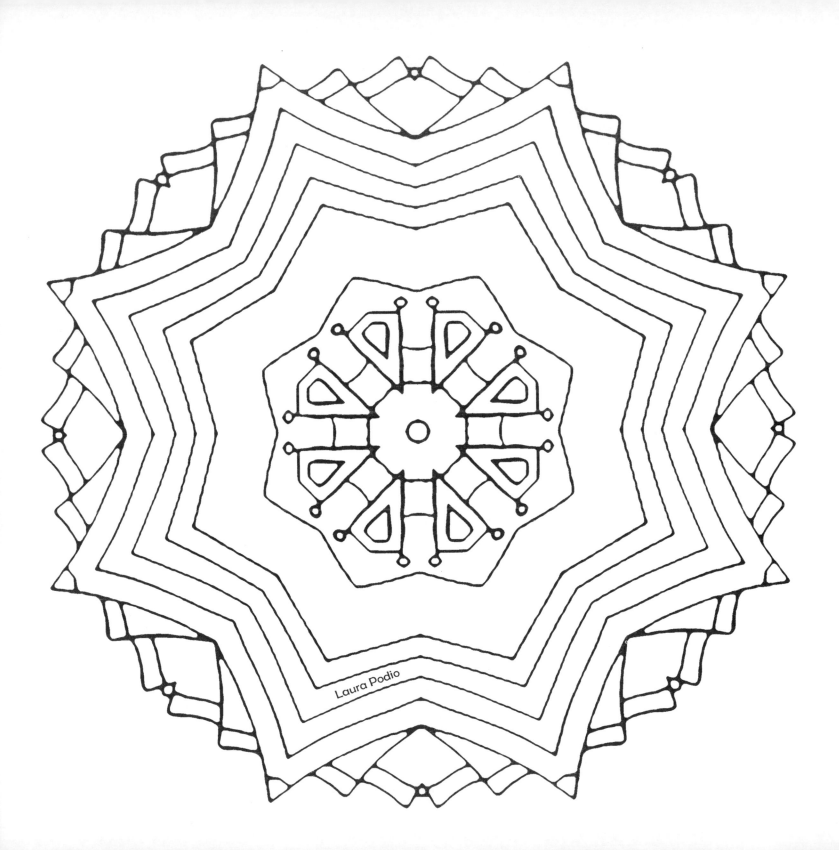

Laura Podio

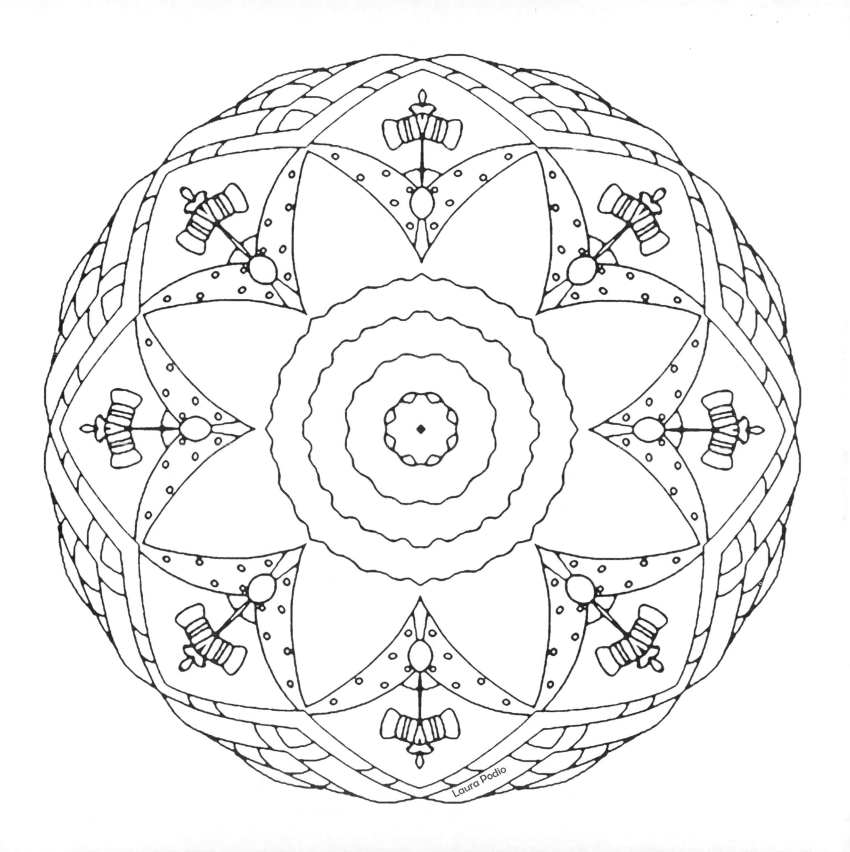
Laura Podio

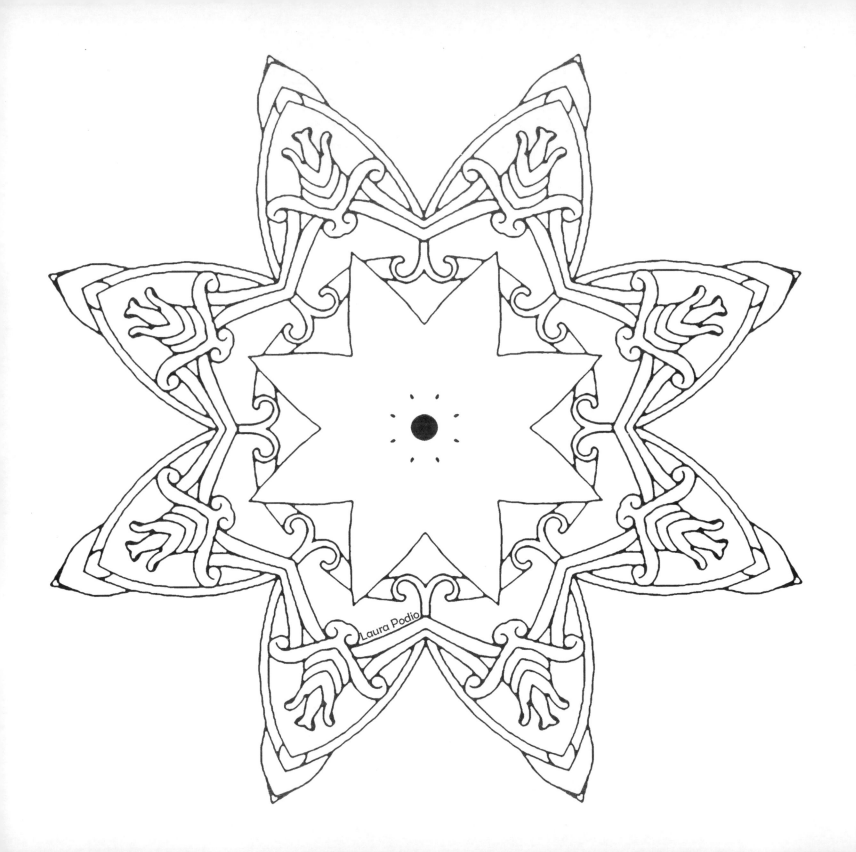

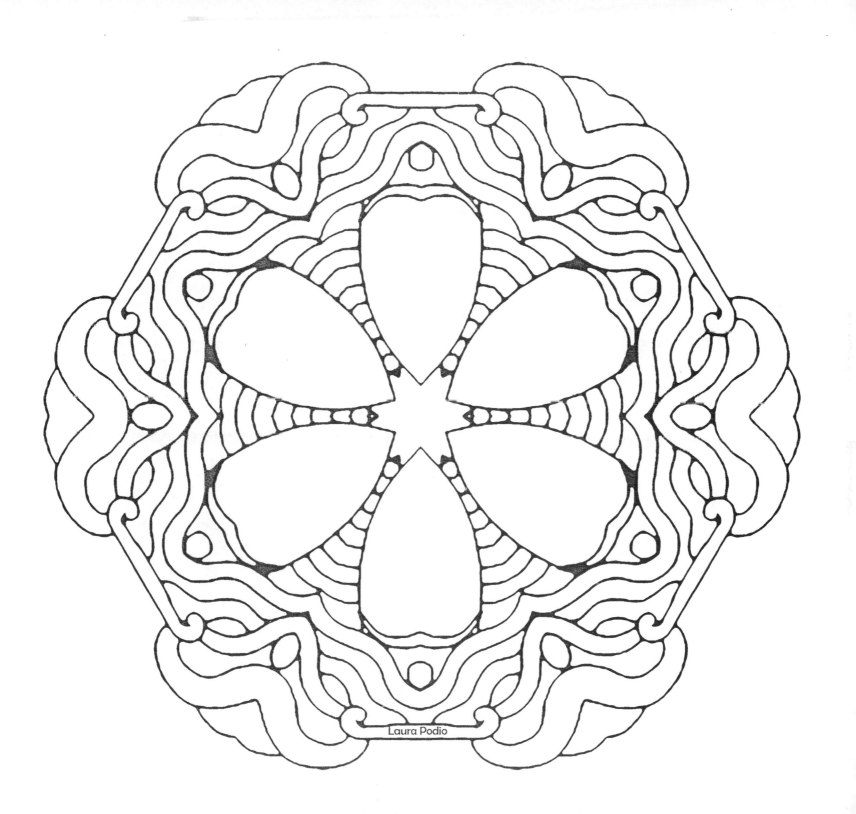

Laura Podio

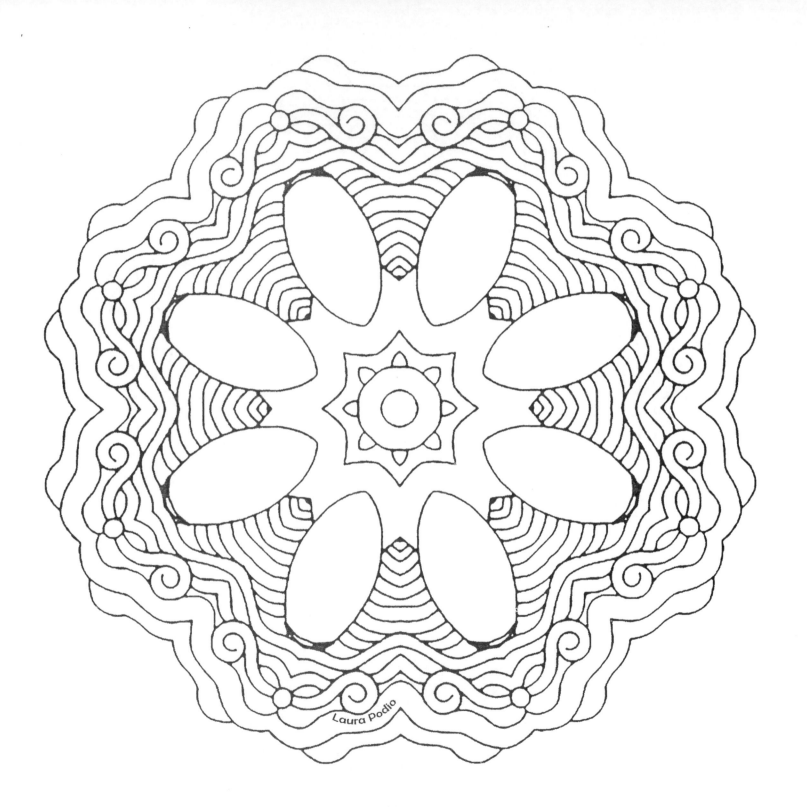
Laura Podio

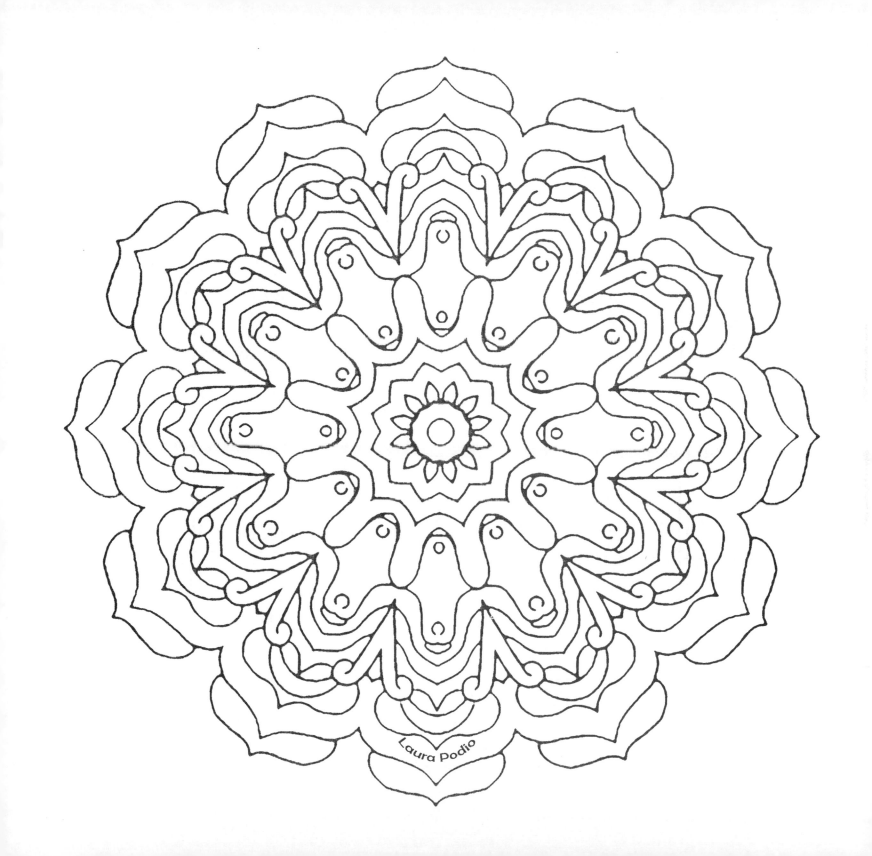

Laura Podio

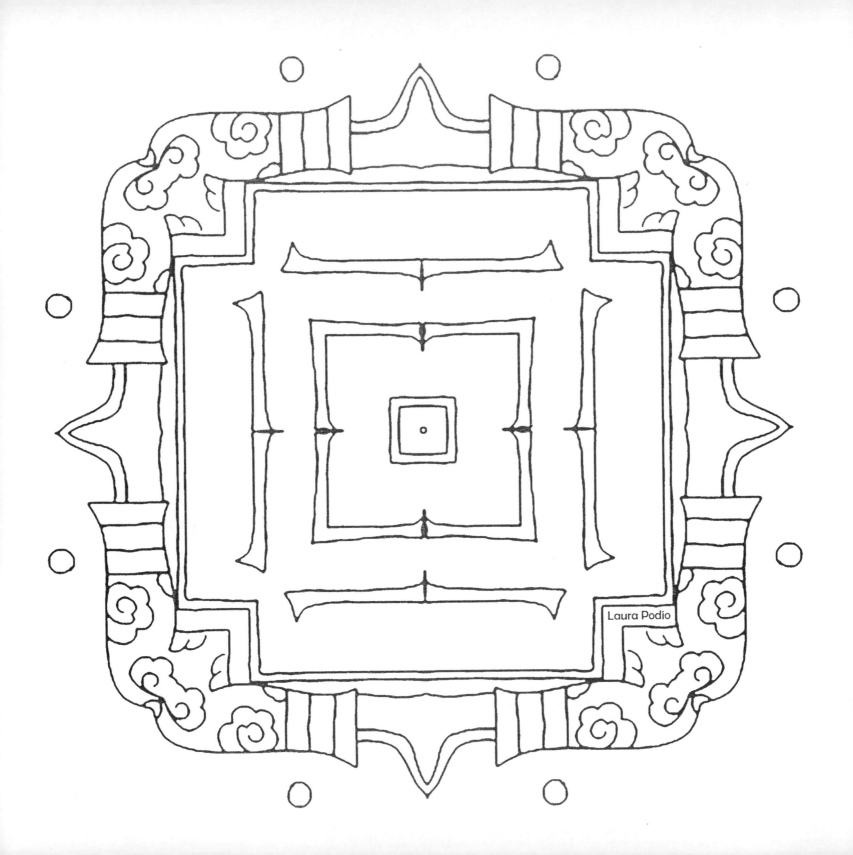
Laura Podio

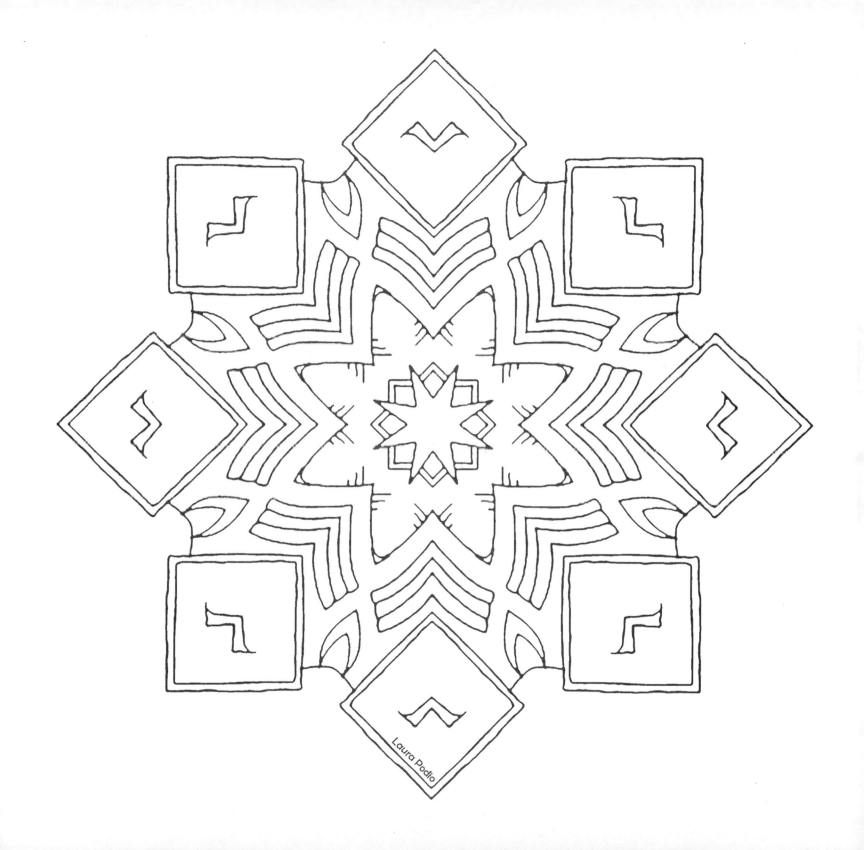

Laura Podío

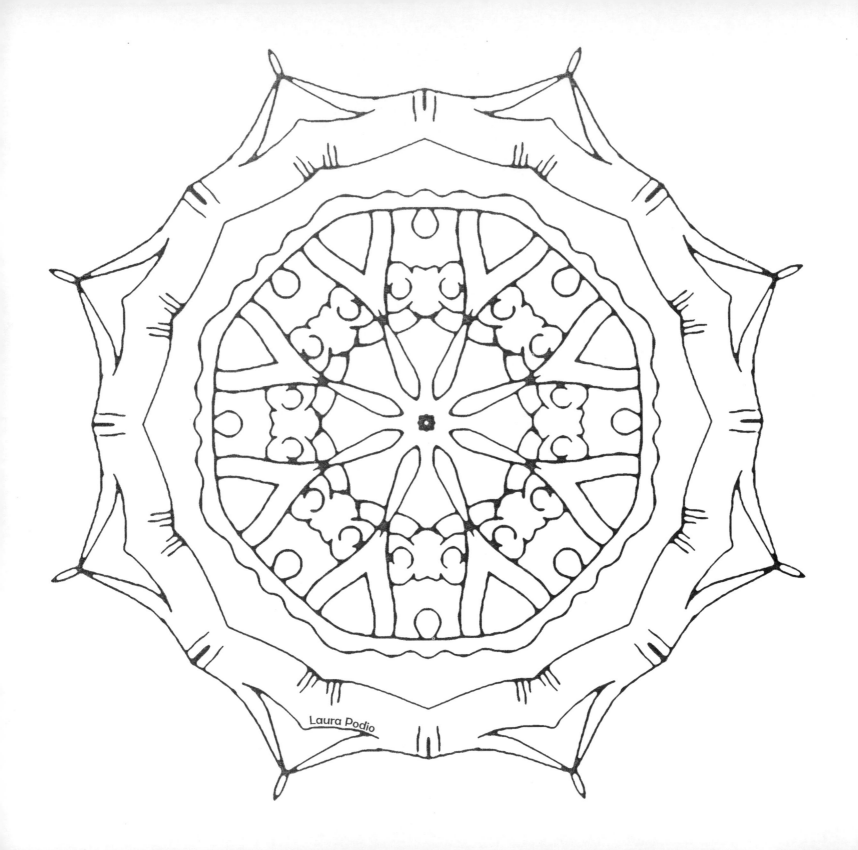
Laura Podio

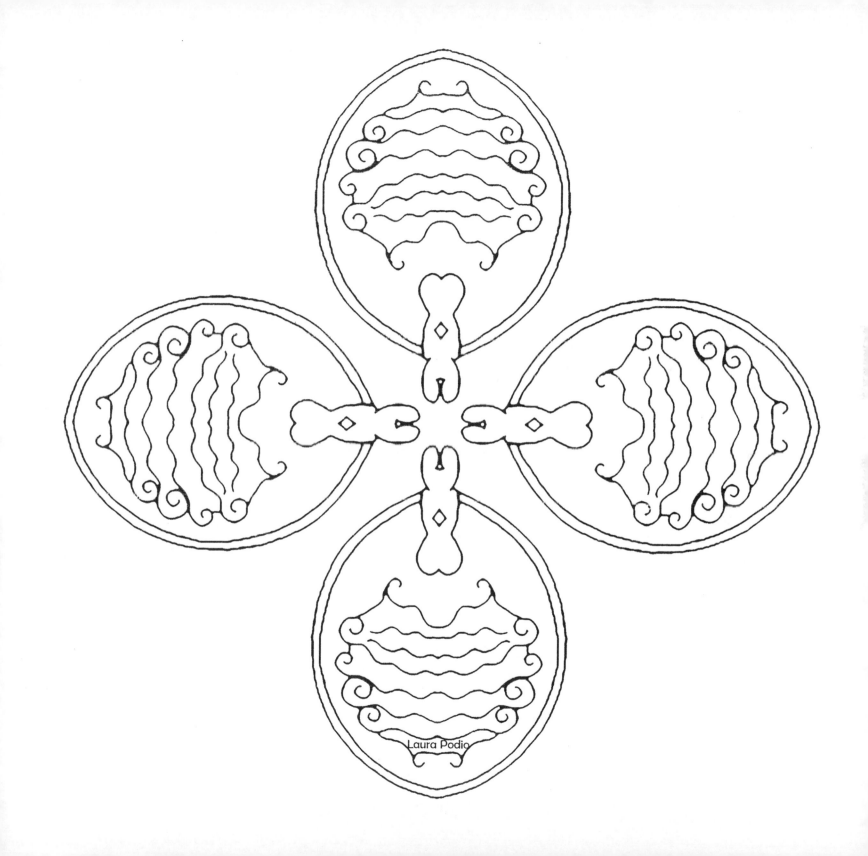

Laura Podio

Laura Podio

Laura Podio

Laura Podio

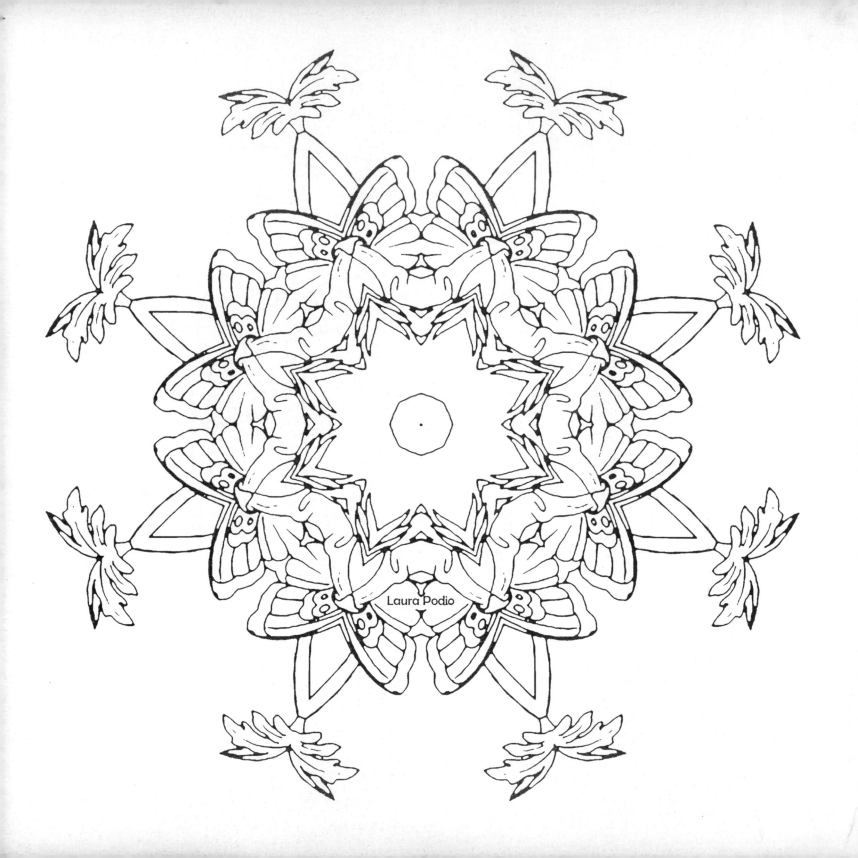